CONTENTS

Slow Rock 108

Swing 116

March 130

Tango 136

基礎樂理

本書是以首調簡譜為主，並以C大調來採譜。在彈奏之前，必需先學習一些基礎樂理，這些會讓你在彈奏視譜時更加順暢。

── 如何看簡譜 ──

沒有任何音樂基礎的學習者，或是自學入門的學習者，看著五線譜彈奏應該會覺得有點吃力，但是簡譜相對來說簡單許多，因為簡譜是以「數字1～7」來表示，而高八度音會在數字上方加上圓點，低八度音則是在下方加上圓點來表示。

← 往下方向(低音) ── ── 往上方向(高音) →

中央C

音名	C	D	E	F	G	A	B	C	D	E	F	G	A	B	C	D	E	F	G	A	B
簡譜	1̣	2̣	3̣	4̣	5̣	6̣	7̣	1	2	3	4	5	6	7	1̇	2̇	3̇	4̇	5̇	6̇	7̇
唱名	Do	Re	Mi	Fa	Sol	La	Si	Do	Re	Mi	Fa	Sol	La	Si	Do	Re	Mi	Fa	Sol	La	Si

音名	即音高的名稱，以英文字母A、B、C、D、E、F、G來表示。音名是固定的，不論是什麼調(Key)，所對應的音高名稱永遠不會改變。就像琴鍵對應的音與名稱是固定的。
簡譜	以數字1、2、3、4、5、6、7來表示，與唱名相對應。簡譜也跟唱名相同，並非固定的，會因不同的調而改變位置。
唱名	平常大家聽到的Do、Re、Mi、Fa、Sol、La、Si其實就是使用唱名把音高唱出來。唱名不是固定的，它會隨著不同的調而改變位置，例如C大調的Do是C；G大調的Do是G。

＊補充說明＊

如果樂譜標示為G大調時，簡譜表示如下：

音名	G	A	B	C	D	E	F#
簡譜	1	2	3	4	5	6	7

簡譜為「非固定的」，會隨著不同的調而改變位置。

音符	名稱(拍長)	簡譜	休止符	名稱	簡譜
o	全音符（4拍）	1 − − −	▬	全音休止符	0 − − −
♩	二分音符（2拍）	1 −	▬	二分休止符	0 −
♩	四分音符（1拍）	1	𝄽	四分休止符	0
♪	八分音符（1/2拍）	<u>1</u>	♩	八分休止符	<u>0</u>
♬	十六分音符（1/4拍）	1	♩	十六分休止符	0

—— 附點音符與休止符 ——

在音符旁邊加上一個小圓點，以表示增加其音符的拍長一半。例如：附點二分音符是二分音符（2拍）加上一半的拍長（1拍），即總拍長為3拍。

音符	名稱(拍長)	簡譜	休止符	名稱	簡譜
♩.	附點二分音符（3拍）	1 − −	▬·	附點二分休止符	0 − −
♩.	附點四分音符（3/2拍）	1·	𝄽·	附點四分休止符	0·
♪.	附點八分音符（3/4拍）	1·	♩·	附點八分休止符	0·

—— 拍號 ——

2/4拍：一個小節有2拍，以四分音符為一拍。 [例] | 1 1 | 2 <u>2 2</u> |

3/4拍：一個小節有3拍，以四分音符為一拍。 [例] | 1 1 1 | 2 − 2 |

4/4拍：一個小節有4拍，以四分音符為一拍。 [例] | 1 1 1 1 | 2 − 2 2 |

6/8拍：一個小節有6拍，以八分音符為一拍。 [例] | <u>1 1 1</u> <u>1 1 1</u> | <u>2 2 2</u> <u>2 2 2</u> |

連結線、圓滑線

▶ 連結線

又稱為延長線，以表達彈奏音的延長。連結線是用於連結兩個相同的音，當遇到連結線時，只需彈奏第一個音，讓聲音延長至第二音後。

```
| 1  1  1 ⌒ 1 | 1  2  2  2 | 3  3̆ 3 3 3 | 4  —  4  — |
```

▶ 圓滑線

圓滑線是將許多不同的音連結起來，並圓滑持續的演奏，同時也表示一個持續的旋律或樂句。

```
| 1  2  3  4  5  6  7  6 | 5  4  3  2 | 1  —  —  — |
```

臨時變音記號

較常見的臨時變音記號為「升記號」、「降記號」、「還原記號」三種。升記號表示升高音高，降記號表示降低音高，還原記號則是將臨時變音記號的效果取消。臨時變音記號只會在同一個小節裡面生效，在同一小節裡，若後面有出現相同音高，則為有效。臨時變音記號統一標示在簡譜數字的左方。

升記號 ♯	降記號 ♭	還原記號 ♮

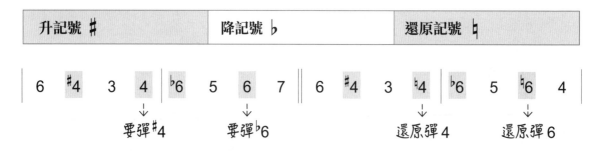

全音、半音

▶ 半音：是音與音之間的最小距離，在鍵盤上則是相鄰的兩鍵。
▶ 全音：相當於兩個半音，在鍵盤上是連續兩個半音加在一起的距離。

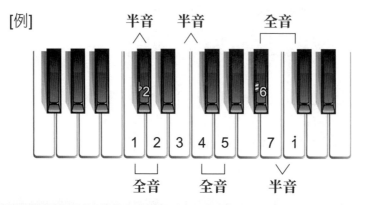

大調音階是最為普遍使用的音階,大調音階的排列模式為:全-全-半-全-全-全-半。

▶ C大調音階,以C做為起始音:

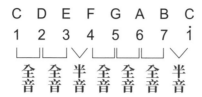

大調音階排列模式可以輕鬆的由鋼琴鍵盤推算出來,鋼琴的白鍵就是C大調音階的組成音,而黑白鍵的排列能看出半音的位置。因為3 4、7 i中間沒有黑鍵,所以是半音關係。

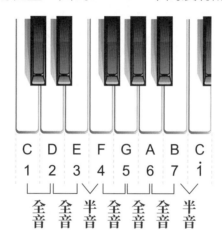

▶ G大調音階,以G做為起始音(1=G),為了符合大調音階的排列模式,第七音(F)就必須升高半音。

在五線譜的記法裡，為了讓製譜者與讀譜者更方便，會將這些調性裡的升降記號統一標示在譜號的右方，稱之為「調號」。（調號每一行都必須標示，但拍號只需標示在開頭）

而在簡譜記法裡則只會標示調性名稱並附於歌頭。例如：當看到1=D或是key=D時，即為D大調，這也表示這首樂曲雖然是寫1，但實際音高是Re，而實際音高的F#和C#在簡譜上會變為3和7，所以就不會出現調號。（本書為了讓讀者方便閱讀，一律以1=C記譜，所以調性升降以臨時記號標示）

實際音高	D	E	F#	G	A	B	C#
記譜音高	1	2	3	4	5	6	7

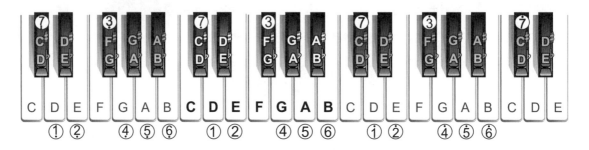

——— 小調音階 ———

常見的小調音階共有四種，並以自然小音階為基礎去做延伸，以下使用a小調音階為例。
小調音階的排列模式為: 全－半－全－全－半－全－全。（下方簡譜 1=C ）

▶ 自然小音階

6̣ 7̣ 1 2 3 4 5 6
全 半 全 全 半 全 全

▶ 和聲小音階（升高第7音）

6̣ 7̣ 1 2 3 4 #5 6

▶ 旋律小音階（上行升高第6、7音、下行則還原第6、7音）

6̣ 7̣ 1 2 3 #4 #5 6 ♮5 ♮4 3 2 1 7̣ 6̣
上行　　　　　　　下行

▶ 現代小音階（上下行都升高第6、7音）

6̣ 7̣ 1 2 3 #4 #5 6 #5 #4 3 2 1 7̣ 6̣
上行　　　　　　　下行

具有相同調號的大小調，稱為「關係調」，而具有相同起始音的大小調，稱為「平行調」。

▶ 關係調

關係大小調	C大調音階	1 (C)	2 (D)	3 (E)	4 (F)	5 (G)	6 (A)	7 (B)	1 (C)
	a小調音階	6 (A)	7 (B)	1 (C)	2 (D)	3 (E)	4 (F)	5 (G)	6 (A)

C大調與a小調雖然起始音不同，但組成音相同，所以調號也會相同。而C大調的起始音1（C）往下「小三度」就是a小調的起始音6（A），透過這個規則就能夠快速地換算關係調以便判斷調號。

例如：G大調與e小調，A大調與f♯小調，互為關係大小調。

▶ 平行調

平行大小調	C大調音階	1 (C)	2 (D)	3 (E)	4 (F)	5 (G)	6 (A)	7 (B)	1 (C)
	c小調音階	1 (C)	2 (D)	♭3 (E♭)	4 (F)	5 (G)	♭6 (A♭)	♭7 (B♭)	1 (C)

C大調與c小調的起始音雖相同，但組成音卻不盡相同，所以調號也會不同。為了符合小調音階半音與全音的排列模式，所以才會出現♭3、♭6、♭7。

例如：A大調與a小調，G大調與g小調，互為平行大小調。

音程為兩個音之間的距離，並以「度」為單位。其中較低的音稱為根音（下方音），較高的音稱為冠音（上方音），計算度數時，必須包含根音及冠音。例如：1到5的音程為五度，因為1（根音）、2、3、4、5（冠音），共五個音。

▶ 完全音程（P）

完全音程只會用在一度、四度、五度、八度。

完全一度	完全四度	完全五度	完全八度
0（相同音）	2全音＋1半音	3全音＋1半音	5全音＋2半音

▶ 大音程（M）、小音程（m）

大、小音程只會用在二度、三度、六度、七度，大、小音程差1個半音。

大二度	大三度	大六度	大七度
1全音	2全音	4全音＋1半音	5全音＋1半音
小二度	小三度	小六度	小七度
1半音	1全音＋1半音	4全音	5全音

下列是C大調音階會出現的音程，並以C做為根音，只會出現完全音程和大音程，如果忘記間隔，可由此推算。

音階▶	1	2	3	4	5	6	7	i	
完全一度 1→1									0
大二度 1→2	全								1全音
大三度 1→3	全	全							2全音
完全四度 1→4	全	全	半						2全音1半音
完全五度 1→5	全	全	半	全					3全音1半音
大六度 1→6	全	全	半	全	全				4全音1半音
大七度 1→7	全	全	半	全	全	全			5全音1半音
完全八度 1→i	全	全	半	全	全	全	半		5全音2半音

▶ 增音程（A）、減音程（d）

將一個完全音程或大音程增加 1 個半音就會成為「增音程」，增加 2 個半音會成為「倍增音程」。將一個完全音程或小音程減少1個半音即成為「減音程」，減少2個半音會成為「倍減音程」。

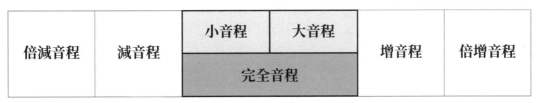

倍減音程	減音程	小音程	大音程	增音程	倍增音程
		完全音程			

▲往左一格減少1個半音，往右一格增加1個半音。

例如：大六度減一個半音可為小六度，增加一個半音可為增六度。
　　　完全五度減一個半音可為減五度，增加一個半音可為增五度。

── 和弦 ──

由三個音以上堆疊而成，通常音與音之間的音程會呈現三度關係。根音是和弦的基礎音，每個和弦都必須建立在根音之上。在和弦裡，根音往上的三度音稱為3音，根音往上的五度音稱為5音，根音往上的七度音稱為7音。要判斷和弦性質，必須先確定根音和其他和弦音的音程關係。

以Dm7（組成音為ＤＦＡＣ）為例：

$$Dm7 = D \quad F \quad A \quad C$$
　　　　　(根音) (3音) (5音) (7音)

　　　　　　　三度　三度　三度

此外，和弦是以根音的大寫音名，再加上代表和弦性質的英文縮寫或符號來標記，只有大三和弦不用另外註記和弦性質。

C	Em
以C做為根音的大三和弦。	以E作為根音的小三和弦。
Cmaj7	**E7**
以C做為根音，maj7代表大七和弦。	以E作為根音，7代表屬七和弦。

三和弦是由三個音組成，分別為根音、3音、5音。

和弦名稱	和弦組成	記法（以根音C為例）
大三和弦	根音＋大三度＋完全五度	C
小三和弦	根音＋小三度＋完全五度	Cm
增三和弦	根音＋大三度＋增五度	Caug，C+
減三和弦	根音＋小三度＋減五度	Cdim，C°

5音	5	5	\sharp5	\flat5
3音	3	\flat3	3	\flat3
根音	1	1	1	1
和弦	C	Cm	Caug	Cdim
	大三和弦	小三和弦	增三和弦	減三和弦

七和弦是三和弦再加上7音，由四個音所組成：根音、3音、5音、7音。

和弦名稱	和弦組成	記法（以根音C為例）
大七和弦	大三和弦＋大七度	Cmaj7，CM7，C△7
小七和弦	小三和弦＋小七度	Cm7
屬七和弦	大三和弦＋小七度	C7
半減七和弦	減三和弦＋小七度	Cm7-5
減七和弦	減三和弦＋減七度	Cdim7，C°7
小大七和弦	小三和弦＋大七度	CmM7，Cm△7
增七和弦（屬七增五和弦）	增三和弦＋小七度	Caug7，C+7

7音	7	\flat7	\flat7	\flat7	$\flat\flat$7	7	\flat7
5音	5	5	5	\flat5	\flat5	5	\sharp5
3音	3	\flat3	3	\flat3	\flat3	\flat3	3
根音	1	1	1	1	1	1	1
和弦	CM7	Cm7	C7	Cm7-5	Cdim7	CmM7	C+7
	大七和弦	小七和弦	屬七和弦	半減七和弦	減七和弦	小大七和弦	增七和弦

在和弦的進行中，並不會一直以根音當作低音，3音、5音或7音都可以拿來作為和弦的低音。如果使用根音以外的和弦音作為低音，就稱之為「轉位和弦」。在記法上，因為低音不是根音，後面須加一個斜槓（唸on），及低音的大寫音名，來註明此和弦的最低聲部。

▶ 三和弦以 C 為例：

組成音	5 3 **1**	1 5 **3**	3 1 **5**
名稱	原位（本位）	第一轉位	第二轉位
記法	C	C/E	C/G

▶ 七和弦以 Cmaj7 為例：

組成音	7 5 3 **1**	1 7 5 **3**	3 1 7 **5**	5 3 1 **7**
名稱	原位（本位）	第一轉位	第二轉位	第三轉位
記法	Cmaj7	Cmaj7/E	Cmaj7/G	Cmaj7/B

Waltz
一華爾滋一

華爾滋又名圓舞曲,是從拉丁文「旋轉」(volvere)演變而來,為一種中庸速度的三拍子舞曲;其特徵在於每小節的第一拍為重音,每兩個小節形成一個單元。原為奧地利的農民舞蹈音樂,十八世紀晚期圓舞曲發展出較快的節奏,並且作了一些修改,使得原有的農村氣息不復存在。到了十九世紀成為最受歡迎的舞會音樂。最著名的音樂家莫過於史特勞斯一家,父親老約翰·史特勞斯有「圓舞曲之父」的美名,而兒子小約翰·史特勞斯則被譽為「圓舞曲之王」。他們提昇了圓舞曲的藝術價值,使其不再只是舞蹈伴奏的音樂,而是成為可以獨立出來欣賞的樂曲。

——伴奏型態 1——

圓舞曲的標準節奏彈法為「重、輕、輕」,在風格上會呈現「蹦、恰、恰」的感覺。演奏時,第一拍的重音通常會彈奏根音,第二、三拍彈奏根音以外的和弦內音。

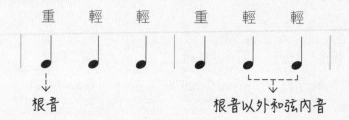

🎹 以C和弦為例,組成音1(C)是根音,3、5是和弦內音,用圓舞曲伴奏型式彈奏:

$$
\begin{array}{c c c c c c}
\text{重} & \text{輕} & \text{輕} & \text{重} & \text{輕} & \text{輕} \\
 & \dot{5} & \dot{5} & & \dot{5} & \dot{5} \\
L.H. \quad 1 & 3 & 3 & 1 & 3 & 3 \\
\downarrow & \multicolumn{2}{c}{\lfloor___\rfloor} & \downarrow & \multicolumn{2}{c}{\lfloor___\rfloor} \\
\text{根音} & \multicolumn{2}{c}{\text{和弦內音}} & \text{根音} & \multicolumn{2}{c}{\text{和弦內音}}
\end{array}
$$

🎹 使用七和弦時的彈法:

(1) 重拍維持彈奏根音,第二、三拍彈奏所有的和弦內音。以G7和弦為例,根音是5(G),和弦內音是7、2、4。

$$
\begin{array}{c c c c c}
 & 4 & 4 & & 4 & 4 \\
 & 2 & 2 & & 2 & 2 \\
L.H. \quad \dot{5} & \dot{7} & \dot{7} & \dot{5} & \dot{7} & \dot{7}
\end{array}
$$

(2) 重拍一樣彈奏根音，第二、三拍的和弦則省略一個音不彈奏，以G7和弦為例。

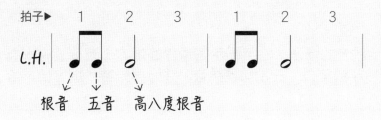

```
          4    4        4    4
L.H.│  5  2    2   │  5  2    2  │
      .              .
           └─ ┐
              ↓
            省略 7
                .
```

──── 伴奏型態 *2* ────

第一拍彈奏兩個八分音符，可以用和弦的根音和五音來彈奏。第二拍彈奏二分音符，可以將和弦的根音高八度彈奏。因為將和弦組成音分開彈，所以在風格上比較不會有「蹦、恰、恰」的感覺。

```
拍子▶   1    2   3      1    2   3
L.H.│  ♪♪  o        │  ♪♪  o       │
        ↓  ↓  ↓
      根音 五音 高八度根音
```

🎹 以C和弦為例，根音是1（C）、五音是5（G）：

```
拍子▶   1  2  3     1  2  3
L.H.│  1  5  1  —  │ 1  5  1  —  │
       .  .          .  .
        ↓  ↓  ↓
      根音 五音 高八度根音
```

──── 伴奏型態 *3* ────

與伴奏型態 2 相似，但每拍都用兩個八分音符彈奏，除了第一個音必須是根音外，其它音在伴奏型上沒有特定規則，只要是和弦音都可以，最常使用三音當作整組伴奏的最高音，通常落在第二拍後半拍。

```
拍子▶   1   2   3      1   2   3
L.H.│  ♪♪  ♪♪  ♪♪  │  ♪♪  ♪♪  ♪♪  │
            ↓
        最高音, 用三音演奏
```

🎹 以C和弦為例，三音是3（E），並用此種伴奏行彈奏：

```
拍子▶   1  2   3     1  2   3
L.H.│  1 5  1 3 1 5 │ 1 5  1 3 1 5 │
       . .     . .    . .     . .
               ↓
          三音為最高音
```

01 D大調嬉遊曲K.334第三樂章－小步舞曲

Divertimento No.17 in D major K.334, III Menuetto

「嬉遊曲」是一種流行於十八世紀的輕組曲，與「小夜曲」的功能很類似，主要是在宮廷和上流社會社交的喜慶宴會場合中演奏，負責歡樂氣氛的創造及娛樂助興，屬於封建時代上流社會的音樂形式，也可說是階級的象徵。

彈奏解析

✿ 第1~13小節

A段的地方注意左右手跳音的彈法。右手標示圓滑線的地方，音要連在一起，沒有圓滑線的地方則用跳音彈奏；左手的第二、三拍都是跳音，注意要維持「蹦、恰、恰」的感覺。

✿ 第14~26小節

B段的部分，整段都是以圓滑的方式彈奏。左手改變用分散和弦的形式伴奏，以「根音—三音—五音—根音」的順序彈奏。最後一個根音彈奏三拍，讓伴奏有適當的留白，編曲聽起來比較自然。

Em						D					
L.H. 3	5	7	3	—	—	2	♯4	6	2	—	—

分散和弦伴奏　　　　適當的留白　　　根音　三音　五音　根音

✿ 第23小節

這裡有一個特殊和弦：C♯dim。dim表示這是一個減三和弦，由兩個小三度組成。C♯dim代表以♯1為根音，往上疊兩個小三度，就會形成一個C♯減三和弦。

Xdim ＝ R ♭3 ♭5　　→　　C♯dim ＝ ♯1 (C♯) 3 (E) 5 (G)

小三度 小三度　　　　　　　　　　　　小三度 小三度

莫札特，第17號嬉遊曲，K.334

〈D大調第17號嬉遊曲〉是由古典樂派作曲家莫札特（Mozart）於1779年所創作，此曲是為薩爾茲堡貴族羅比尼西而寫，因此有「羅比尼西的音樂」之別稱。莫札特一生寫了20多首嬉遊曲，這首在薩爾茲堡時期創作的最後一首嬉遊曲第17號最著名，全曲共有六個樂章，其中第三樂章小步舞曲最具代表性，因此被稱為「莫札特的小步舞曲」。莫札特結合在巴黎與曼漢等地旅行時學習到的新風格，並融入自己的特色後，發展出獨特的自我風格。

D大調嬉遊曲K.334第三樂章－小步舞曲

Divertimento No.17 in D major K.334, III Menuetto

調性：C
節奏：3/4 Waltz
伴奏：

TRACK 01

莫札特
Mozart

D.C.al Coda

Fine

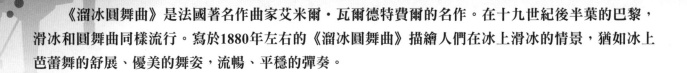

02 溜冰圓舞曲 Op.183
Les patineurs, Op.183

《溜冰圓舞曲》是法國著名作曲家艾米爾・瓦爾德特費爾的名作。在十九世紀後半葉的巴黎，滑冰和圓舞曲同樣流行。寫於1880年左右的《溜冰圓舞曲》描繪人們在冰上滑冰的情景，猶如冰上芭蕾舞的舒展、優美的舞姿，流暢、平穩的彈奏。

彈奏解析

若有連續相同和弦出現的時候，為了不讓伴奏顯得太過單調，我們可以利用轉位和弦做和聲上的變化。此曲就可以將和弦的根音、五音交替當作最低音，這樣能讓全曲的左手伴奏變得較為活潑。

✿ 第19小節

右手八分音符要圓滑，同音時彈奏跳音，注意指法的交替使用。

✲ 第19~30小節

當右手八分音符以圓滑彈奏時，左手則用跳音的方式來伴奏，藉此表達水上芭蕾的輕巧。

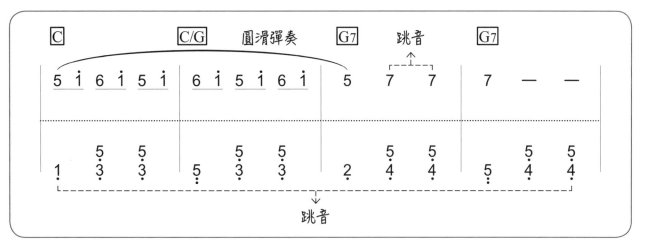

✲ 第31~34小節

從小聲開始，逐音做漸強，到33小節時做漸弱。在彈奏G7和弦時，左手用類似經過音的手法，把音樂導引回到主題，彈完主題後即結束。

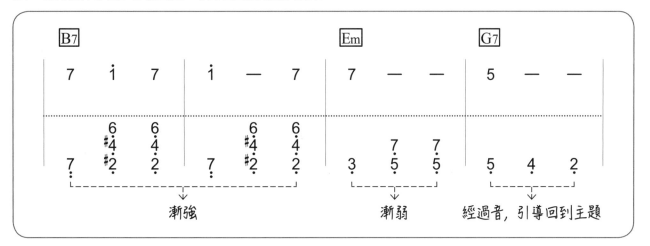

艾米爾‧瓦爾德特費爾（Émile Waldteufel，1837－1915）

法國輕音樂作曲家瓦爾德特菲爾是一位鋼琴家和指揮家，曾擔任法國國家舞會指揮，並創作了250首以上的管弦樂舞曲，其中以圓舞曲為多數。瓦爾德特菲爾在創作的第一首圓舞曲大獲成功後，下定決心要在舞蹈音樂方面有所作為。作為一位指揮家，他曾在巴黎歌劇院中指揮，同時也在倫敦、柏林、維也納指揮歌劇而獲得成就。作為一位作曲家，他的圓舞曲和小約翰‧史特勞斯（Johann Strauss II）一樣受歡迎，於是被稱為「法國圓舞曲之王」、「法國史特勞斯」，而他最著名的就是〈溜冰圓舞曲〉。

溜冰圓舞曲 Op.183

Les patineurs, Op.183

調性：C
節奏：3/4 Waltz
伴奏：

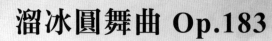

TRACK 02

瓦爾德特費爾
Waldteufel

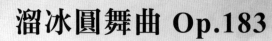

2.

C						C						C/G			
1	—	—	1	5	6	5 1̇ 6 1̇ 5 1̇			6 1̇ 5 1̇ 6 1̇						

1̣ 5̣ 3̣ | 1̣ — — ‖ 1̣ 5/3 5/3 | 5̣ 5/3 5/3

G7			G7			G7/D			G7		
5	7	7	7	—	—	5 2̇ 6 2̇ 5 2̇			6 2̇ 5 2̇ 6 2̇		

2̣ 5/4 5/4 | 5̣ 5/4 5/4 | 2̣ 5/4 5/4 | 5̣ 5/4 5/4

C			C/G			C			C/G		
5	1̇	1̇	1̇	—	—	5 1̇ 6 1̇ 5 1̇			6 1̇ 5 1̇ 6 1̇		

1̣ 5/3 5/3 | 5̣ 5/3 5/3 | 1̣ 5/3 5/3 | 5̣ 5/3 5/3

G7/D			G7			B7					
5	7	7	7	—	—	7	1̇	7	1̇	—	7

2̣ 5/4 5/4 | 5̣ 5/4 5/4 | 7̣ 6/#4/#2 6/4/2 | 7̣ 6/#4/#2 6/4/2

Em			G7			C			C/G		
7	—	—	5	—	—	3	—	—	5	—	6

3̣ 7/5̣ 7/5̣ | 5̣ 4̣ 2̣ | 1̣ 5/3 5/3 | 5̣ 5/3 5/3

G7/D G7 G7/D G7

C C/G Am Am/E

Dm Dm/A C/G G7

C C

Fine

24

03 降A大調圓舞曲 Op.39 No.15
Waltz in A-Flat major, Op.39 No.15

　　德國作曲家布拉姆斯（Brahms）的16首圓舞曲集Op.39於1865年在維也納作曲，題獻給布拉姆斯的好理解者評論家漢斯力克，16首中以第15曲降A大調最為著名。一開始就出現主旋律，在八小節後反覆，然後接到同一音形的二十小節樂段，其中含有最初的主題。

彈奏解析

✿ 第3小節

出現轉位和弦F/C，最低音要由C出發，但和弦還是F和弦組成音。

```
      F/C = 1 4 6

            F/C
                   6     6
     L.H.  1       4     4
          ↓↓
        最低音變為1
```

轉位和弦是指和弦的最低音不再是根音，而是由其他組成音當作最低音。例如C和弦以三音3（E）當作最低音，在和弦標示上會寫成C/E，但是和弦組成音仍然是１３５。也可以用五音5（G）當作最低音，和弦標示上寫作C/G。

```
例    C/E = 3 5 1

            C/E
                  1    1
     L.H. 3       5    5
         ↓↓
   最低音為3, 根音1變成最高音
```

```
例    C/G = 5 1 3

            C/G
                  3    3
     L.H. 5       1    1
         ↓↓
   最低音為5, 三音3變成最高音
```

轉位和弦表：以C大調音階內和弦為例（1=C）

原型	第一轉位	第二轉位
C（135）	C/E（351）[唸法C bass on E]	C/G（513）[唸法C bass on G]
Dm（246）	Dm/F（462）	Dm/A（624）
Em（357）	Em/G（573）	Em/B（735）
F（461）	F/A（614）	F/C（146）
G（572）	G/B（725）	G/D（257）
Am（613）	Am/C（136）	Am/E（361）
Bdim（724）	Bdim/D（247）	Bdim/F（472）

降A大調圓舞曲 Op.39 No.15

Waltz in A-Flat major, Op.39 No.15

調性：C

節奏：3/4 Waltz

伴奏：

TRACK 03

布拉姆斯
Brahms

C		F/C	C
3 · 1 1 3	3 · 1 1 3	4 5 4 3 2	3 · 1 1 5

Am	Am	Em	B7	Em 1.
6 · 3 3 5	6 · 3 3 5	7 6 5 #4		5 · 7 7 3

Em 2.	G7	C	C7
5 · 3 3 5	5 · 2 2 5	5 · 3 3 5	1 · 5 5 1

F	D7	G7	C
1 · 6 6 1	2 · 6 6 1	1 7 6 5	3 · 1 1 3

26

04 藍色多瑙河
An der schönen blauen Donau, Op.314

被譽為「圓舞曲之王」的奧地利著名作曲家小約翰·史特勞斯於1866年創作《藍色多瑙河》，此曲被稱為「奧地利的第二國歌」，且在每年舉行的維也納新年音樂會上，為必演奏曲目之一。

彈奏解析

要注意A段右手旋律的彈奏，在旋律中間加入了高音的三度音程。演奏時，盡量輕巧柔和讓主旋律有所區別。為了右手兩音域的切換練習，在此有將速度放慢示範，可以從容不迫、優雅的練習唷！

此曲有數個連續和弦出現，為了讓伴奏活潑，可以利用和弦的根音、五音交替當作最低音。

左手的伴奏注意第二、三拍要彈奏跳音。

小約翰·史特勞斯（Johann Baptist Strauss，1825－1899）

他是著名音樂家－老約翰·史特勞斯（Johann Baptist Strauss）的兒子，因為與父親同名，因此世人稱他為「小約翰·史特勞斯」（Johann Strauss II）。小約翰將原本只流行於平民之間的華爾滋舞曲提升成為哈布斯堡宮廷中一種高尚的娛樂形式，為十九世紀維也納圓舞曲的流行做出巨大貢獻，因此被譽為「圓舞曲之王」，成為整個史特勞斯家族中成就最大、名聲最高的一位音樂家。除了圓舞曲之外，小約翰創作的波爾卡、進行曲以及輕歌劇也是相當著名。布拉姆斯（Brahms）及理查·史特勞斯（Richard Strauss）等著名音樂家皆對小約翰·史特勞斯讚譽有加。

藍色多瑙河

An der schönen blauen Donau, Op.314

調性：C

節奏：3/4 Waltz

伴奏：

TRACK 04

小約翰・史特勞斯
Johann Strauss

Fine

05 春之聲
Frühlingsstimmen, Op.410

《春之聲圓舞曲》是小約翰・史特勞斯於1883年創作的另一首圓舞曲傑作。透過生動流暢的旋律和自由靈活的節奏，生動地描繪了大地回春、冰雪消融、萬物復甦的景象，歌頌了春天的美好之景和對大自然的無比熱愛之情。

彈奏解析

此曲右手生動流暢的旋律，在練習上稍有難度，尤其需要加強注意在進主題第1~2小節的彈奏指法。在這裡標示右手旋律的彈奏指法。在練習的時候需要放慢速度，除了習慣手指的轉換，同時也要練習旋律的圓滑，不會因為手指的轉換導致中間出現了斷音。

❋ 第8~11, 24~27小節

```
R.H.| 1  —  #4 5 | 6 5 #4 5 2 1 | 7 1 4 3 #2 3 | 6  —  0 ♭6 |
指法▶    ②    ② ① | ② ① ② ① ⑤ ④ | ③ ① ④ ③ ② ③ | ⑤        |
```

❋ 第16~19小節

```
R.H.| 2  —  #4 5 | 6 5 #4 5 1 7 | #6 7 3 2 #1 2 | 7  —  0 6 |
指法▶    ②    ② ① | ② ① ② ① ④ ③ | ② ① ④ ③ ② ① | ⑤        |
```

《春之聲圓舞曲》 Frühlingsstimmen (Waltz) Op.410

1883年2月，小約翰・史特勞斯在布達佩斯的一次晚宴上，欣賞了擁有「鋼琴界的帕格尼尼」之稱的李斯特（Liszt）以及女主人一同演出的四手聯彈作為餘興節目，便根據他們演奏的曲子即興編成了這首「春之聲圓舞曲」，並將此曲獻給鋼琴家阿爾弗烈德・格林菲爾德（Alfred Grunfeld）。在維也納初次公演時，《春之聲》並未受到好評，但是在俄國再次演出時，小約翰安排增設了鋼琴，使得這次的演出比維也納首演時更加成功。後來，為輕歌劇「蝙蝠」編寫腳本的作家理查・格雷（Richard Genee）為此曲填入了歌詞，便成為一首聲樂曲。

春之聲

Frühlingsstimmen, Op.410

調性：C
節奏：3/4 Waltz
伴奏：

TRACK 05

小約翰・史特勞斯
Johann Strauss

G7 | 6 5 #4 5 1̇ 7 | #6 7 3̇ 2̇ #1̇ 2̇ ‖ G7 | 7̇ — 0 6̇ | ♭6̇ — 0 5̇

G7 | ♭5̇ — 0 4̇ | 3̇ — 0 #2̇ ‖ C | 3̇ — — 3̇ | — #4̇ 5̇

C | 6 5 #4 5 2̇ 1̇ | 7 1̇ 4̇ 3̇ #2̇ 3̇ ‖ C | 6̇ — 0 ♭6̇ | 5̇ — 0 3̇

C | 2̇ — 0 ♭2̇ | 1̇ — 0 7̇ ‖ F | 1̇ — — 1̇ | — 7 1̇

F#dim | 2̇ 1̇ 7 1̇ 7 6̇ | C/G | 5̇ — 0 5̇ ‖ F#dim7 | #4̇ — 0 4̇ | C/G | 5̇ — 7 1̇

34

F#dim7			C/G			G7			C		
2̲ 1̲ 7̲ 1̲ 7̲ 6̇			5̇	1̇	3̇	6̇	2̇	5̇	1̇	—	0
	#2	2	3			4 2 7					
#4	1 6	1 6	1 5	0	0	5	0	0	1	5	3

1.

C		
1̇		
3	0	#4̲ 5̲
1	0	0

2.

C		
1̇		
3	0	0
1	0	0

Fine

06 睡美人，第一幕華爾滋
The Sleeping Beauty, Op.66 Act I Waltz

《睡美人》取材於夏爾·佩羅（Charles Perrault）的童話故事，由柴可夫斯基譜曲的三幕芭蕾舞劇，舞劇的音樂完成於1889年，是柴可夫斯基三大芭蕾舞劇之中的第二部，也是史上最華麗且附開場白的大規模芭蕾作品，成為長久流傳的經典芭蕾舞劇之一。

此曲和弦難度較高，雖為單純的圓舞曲伴奏型，但練習時要注意和弦的運算，曲式中有不少複雜減七和弦及掛留和弦，特別加強說明。

減七和弦

由一個「減三和弦」加上一個「減七度」所構成。以Ddim7為例，減三和弦Ddim組成音是 2 4 ♭6，2到i是小七度，但是減七和弦必須加上減七度，因此將i降半音，讓2－♭i形成一個減七度；兩者組合在一起，形成一個減七和弦。

Ddim7 ＝ 2　4　♭6　＋　2　♭i　＝　2　4　♭6　♭i
　　　　　　減三和弦　　　減七度　　　Ddim7組成音

✳ 第6小節

Gdim7：由根音5（G）開始推算，按組合公式後，得到組成音為5 ♭7 ♭2̇ ♭4̇（可以變成同音異名的3）。

Gdim7 ＝ 5　♭7　♭2̇　＋　5　♭4̇　＝　5　♭7　♭2̇　♭4̇(3)
　　　　　　減三和弦　　　減七度　　　Gdim7組成音

✳ 第10小節

E♭dim7：由根音♭3（E♭）開始推算，按組合公式後，得到組成音為♭3 ♭5 ♭♭7 ♭♭2̇，因為重降音比較困難，可以把♭♭7和♭♭2̇分別想成同音異名的6和1。

E♭dim7 ＝ ♭3　♭5　♭♭7　＋　♭3　♭♭2̇　＝　♭3　♭5　♭♭7(6)　♭♭2̇(i)
　　　　　　減三和弦　　　減七度　　　E♭dim7組成音

掛留和弦

在古典音樂裡通常是大調和弦的配角,使用掛留和弦後再回到原本的和弦時,可以增加音樂的張力。將和弦裡三音捨去,用與根音距離為完全四度的四音取代,形成「掛留四和弦」。例如G7sus4,將原本G7和弦的三音7(B)捨去,找到和根音5(G)形成完全四度的1(C)來取代,就形成一個掛留四和弦,組成音為5 1 2 4。

★ 第33小節

G7 = 5 **7** 2 4 ⟶ G7sus4 = 5 **1** 2 4

捨去三音　　　　　　　　　　　　　　四音取代

完全四度

踏板

一般踏板在使用上會分為弱音踏板和延音踏板,以延音踏板最常使用,它的功能是把聲音存在的時間拉長。以1、3、5三個音為例,在不使用踏板的情況時,三個音只會發出同樣音符時值的時間,如果加上踏板,彈到5時,仍可以聽到1、3的音。

| 1 　 3 　 5 | ⟶ 不使用踏板時,一拍出現一個音

| 1 　 3 　 5 | ⟶ 加上踏板,1、3的聲音被延長,彈到5時仍可聽到

踏板的標記有兩種,一種是「 $\mathcal{Ped}.$ 」和「 ＊ 」,「 $\mathcal{Ped}.$ 」代表踩踏板,「 ＊ 」代表放踏板。另一種標記是「 ⎿‾‾ʌ‾‾⏌ 」,線的起始點表示踩踏板,結束點代表放踏板,中間類似三角形的缺口則表示換踏板(踏板放掉後重新踩)。

睡美人，第一幕華爾滋
The Sleeping Beauty, Op.66 Act I Waltz

調性：C
節奏：3/4 Waltz

伴奏：

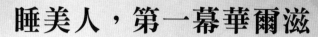

TRACK 06

柴可夫斯基
Tchaikovsky

38

C　　　　　　G7　　　　　　C

| 1̇ — — | 7 — — | 1̇ — 6 | 7 1̇ #1̇ |

| 1. | 5 3. | 5 3. | 5. | 4 2 7. | 4 2 7. | 1. | 5 3. | 5 3. | 1. | 5 3. | 5 3. |

Dm7　　　　　　A7　　　　　　Dm7　　　　　　D#dim7

| 2̇ — 6 | 3̇ — 6 | 4̇ — — | #4̇ — 6̇ |

| 2. | 1 6 4. | 1 6 4. | 6. | 5 3 #1. | 5 3 1. | 2. | 1 6 4. | 1 6 4. | #2. | 1 6 #4. | 1 6 4. |

C/G　　　　　　A7　　　　　　Dm7　　　　　　D#dim7

| 5̇ — 1̇ | 6̇ — 5̇ | 6̇ 4̇ 2̇ | 7̇ — 6̇ |
| 5 — 1 | 6 — 5 | 6 4 2 | 7 — 6 |

| 5. | 3 1. | 3 1. | 6. | 5 3 #1. | 5 3 1. | 2. | 1 6 4. | 1 6 4. | #2. | 1 6 #4. | 1 6 4. |

C/E　　　　　　Em7♭5　　　　　A7　　　　　　Dm7

| 1̇ 7̇ · 6̇ | 5̇ — 5̇ | ♭7̇ 6̇ 5̇ | 4̇ — 6̇ |
| 1 7 · 6 | 5 — 5 | ♭7 6 5 | 4 — 6 |

| 3. | 1 5 | 1 5 | 3. | 2 ♭7 5. | 2 7 5. | 6. | 5 3 #1. | 5 3 1. | 2. | 1 6 4. | 1 6 4. |

G7sus4　　　　　G7　　　　　　C　　　　　　C

6	7	1̇	1̇ 5̇ 3̇ 1̇ — —
4 — —	5 — —	5 — —	
1	2	3	

| 5.. 5.. — — | 5.. 5.. — — | 1 1. 5 5. 3 3. | 1 1. — — |

Fine 39

07 降B小調第一號鋼琴協奏曲 Op.23 第一樂章

Piano Concerto No.1 in B Flat minor, Op.23 Movement I

此曲充滿濃烈的俄羅斯民族風格以及西歐特色的浪漫歌唱，是柴可夫斯基（Tchaikovsky）獻給一位當代的傑出鋼琴家–尼古拉‧魯賓斯坦（Nicolai Rubinstein）。這首鋼琴協奏曲一開始和小提琴協奏曲一樣遭到受贈者強烈的批評，認為獨奏的部分無法演奏，但是在正式發表後，這些曲子卻成為音樂史上不朽的作品。此曲為圓舞曲形式，但需要較有氣勢的彈奏。

彈奏解析

✿ 第1~2小節

左手第二拍分別有兩個和弦，在原曲中是由銅管以外的樂器加上打擊齊奏，非常有氣勢。用鋼琴來彈奏時，特別加上重音來達到和交響樂團一樣的效果。

✿ 第6~9小節

雖然是圓舞曲的三拍型式，但在彈奏上不宜產生「蹦、恰、恰」的感覺。左手的每一拍都是重音，而右手要圓滑，保持旋律的優美和連貫性。

✿第5~8小節

左手二、三拍作完整的C和弦轉位,難度較高。

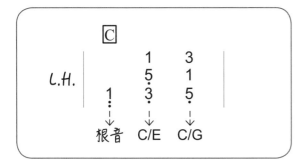

✿第9~10小節

Dm/C以C(1)為最低音,但第二、三拍彈奏Dm(2 4 6)的轉位。

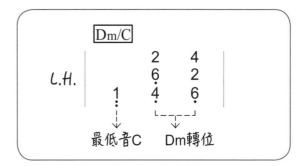

✿第19~20小節

此處每拍都在換和弦,要小心踏板的使用。換踏板的時候要注意前一個和弦不要延音到下一個和弦,讓音樂聽起來乾淨。

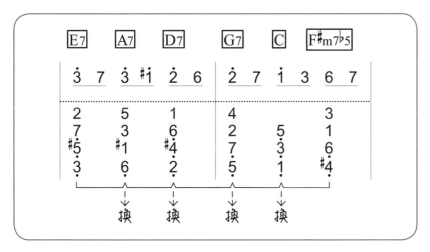

左手和弦要保持圓滑,在指法的運用上要特別注意。

L.H.	2 7 #5̣ 3̣	5 3 #1̣ 6̣	1 6 #4̣ 2̣	4 2 7̣ 5̣	5̣ 3̣ 1̣	3 1 6̣ #4̣	
指法▶	① ② ③ ⑤	① ② ③ ⑤	① ② ③ ⑤	① ② ③ ⑤	① ② ③ ⑤	① ② ③ ⑤	

降B小調第一號鋼琴協奏曲 Op.23 第一樂章

Piano Concerto No.1 in B Flat minor, Op.23 Movement I

調性：C
節奏：3/4 Waltz

TRACK 07

柴可夫斯基
Tchaikovsky

伴奏：

F		Dm7		E	A	D

Melody:
4· 3 7 1 | 6 2· 3 | 5· 4 3 4 | 3 7 3 #1 2 6 |

Accompaniment:
```
        1   3            2     4              2    4       2   5   1
        5   1            6     2              6    2       7   3   6
1·      3·  5·    4·     4·    6·    2·       4·   6·    #5·  #1· #4·
                                                         3·   6·   2·
```

G	C	F#m7♭5	C/G		D7		G7	C

Melody:
2 7 1 3 6 7 | 5 6 7 1 2 3 | 2 3 6· 7 | 1 1 3 |

Accompaniment:
```
4      3                      1
2   5  1            3         6
7·  3· 6·           1        #4·
5·  1· #4·   5·     5·  —     2·  —    5·    1·   5·   3·
```

Melody:
1 — — | 1 — — |
(3) (1·)

Fine

43

08 夜曲 Op.9 No.2
Nocturne in E-Flat major, Op.9 No.2

這首是蕭邦（Chopin）夜曲中最膾炙人口，也是最具代表性的一首，充分地流露出傳統夜曲的痕跡。此曲算是蕭邦早期作品的典型風格，富含詩意、優美動聽，因此被世人譽為「鋼琴詩人」。

彈奏解析

左手的伴奏第一拍彈奏根音，第二和三拍以和弦內音來彈奏。因為這是首安靜的曲子，左手第一拍彈奏時要輕柔，襯托右手美麗優雅的旋律。

✾ 第2~3小節

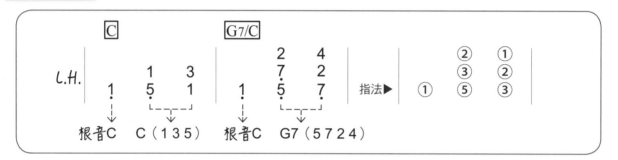

✾ 第8小節

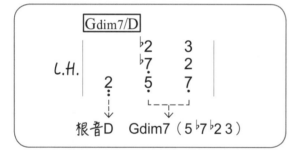

✾ 第19小節

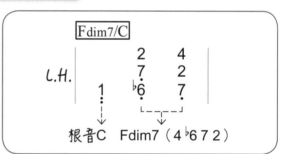

✾ 第19~24小節

右手旋律除了指法的練習外，從高音到低音之間要注意圓滑，不要讓音斷掉。

R.H.	2	3	2	#1	2	3		2		1	—		1	2	1	7	1	2
指法▶	④	⑤	④	③	④	⑤		④		③			④	③	②	③	④	

R.H.	3	#5	6	♭7	6	2	#1	4	3	♭7	6	3		5	—	—
指法▶	⑤	①	④	③	④	①	①	④	①	⑤	④	①		③		

注意不要出現斷層

✿第50~55小節

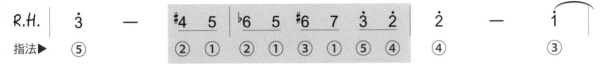

注意指法的轉換

R.H.	$\dot{3}$	—	$^\sharp 4$	5	$^\flat 6$	5	$^\sharp 6$	7	$\dot{3}$	$\dot{2}$	$\dot{2}$	—	$\dot{1}$
指法▶	⑤		②	①	②	①	③	①	⑤	④	④		③

R.H.	$\dot{1}$	$\dot{2}$	$\dot{1}$	7	$\dot{1}$	$\dot{2}$	$\dot{3}$	$^\sharp \dot{5}$	6	$^\flat 7$	6	$\dot{2}$	$^\sharp \dot{1}$	4	$\dot{3}$	$^\flat 7$	$\dot{6}$	$\dot{3}$
指法▶	④	③	②	③	④	⑤	①	②	③	①	④	①	④	①	⑤	④	①	

注意不要出現斷層

 夜曲

「夜曲」是一種特定的音樂形式，在十八世紀古典時期莫札特（Mozart）和海頓（Haydn）都曾創作過管弦樂夜曲或是夜間音樂，這些是當時皇室貴族於夜晚時分在宮廷花園內伴以遊玩享樂的音樂，但這些音樂與我們今日所稱的「夜曲」並不相同。現今我們所稱的蕭邦夜曲則是由一位十八世紀愛爾蘭作曲家約翰‧菲爾德（John Field）確立的曲式，由於蕭邦自幼非常地崇拜他，因此蕭邦的夜曲創作風格皆受到約翰‧菲爾德的祖國愛爾蘭的影響。而十九世紀的其他作曲家，如舒曼（Schumann）、李斯特（Liszt）、孟德爾頌（Mendelssohn）、柴可夫斯基（Tchaikovsky）、葛利格（Grieg）等皆有創作過〈夜曲〉，但還是蕭邦所創作的〈夜曲〉最為人熟知。

夜曲 Op.9 No.2

Nocturne in E-Flat major, Op.9 No.2

調性：C
節奏：3/4 Waltz
伴奏：

蕭邦
Chopin

C Fdim7/C C

C/B A7 Gdim7/D

Dm G7 E7 Am

F#dim G7sus4 G7 C

G7 D/F#

F

Fm/C

C

C#dim

D7

Em

Am

D7

G7

C

Fdim/C

C

rit...

C/B

A7

Gdim/D

48

09 天鵝之歌 D.957 第四首：小夜曲
Schwanengesang D.957 No.4 Serenade

作曲家舒伯特年紀很輕就逝世，但作品產量卻很多，其中藝術歌曲的數量更是超過600多首。在他的藝術歌曲中，音樂和文字達到完美的平衡，除了有動人優美的旋律外，舒伯特透過鋼琴的伴奏來營造歌曲的氣氛。《小夜曲》是舒伯特的歌曲集《天鵝之歌》當中的第四首，歌詞採用德國詩人雷斯塔波的情詩，是首相當優美的情歌。

彈奏解析

左手伴奏形式以和弦內音反覆交替彈奏，表現豐富的和聲層次。

✿ 第1~4小節

前奏部分，左手彈奏長音的根音，右手做和聲上的變化，注意右手指法的使用。

每個根音有三拍，有穩固的低音線條

✿ 第5~6小節

左手伴奏，Am指法固定位置 $\underset{⑤\ ②\ ①}{3\ 6\ 1}$ 後，重心左右輕鬆搖擺放鬆的分解，彈奏 $\frac{6}{3}$ 和 $\frac{1}{6}$。

F指法固定位置 $\underset{⑤\ ③\ ①}{4\ 6\ 1}$ 後，同樣拆解，彈奏 $\frac{6}{4}$ 和 $\frac{1}{6}$。多練習幾次就可以輕鬆做到喔！

分解伴奏

✿ 第7小節

出現右手三連音、左手八分音符的三對二拍子。兩手同時彈奏時，右手要注意不要變成切分音，要維持平均的三連音。

三對二節奏，右手維持平均的三連音

✿ 第31,35小節

主旋律在右手的低音，注意不要被高音蓋過去。

主旋律

舒伯特（Franz Schubert，1797－1828）

出生於奧地利維也納的舒伯特，被認為是銜接從古典主義音樂晚期到浪漫主義音樂早期的重要作曲家。即便他在世上只短短活過31年，他的作品數量卻是龐大到幾乎無人能及。在1200多首作品中，包含了18部歌劇、歌唱劇、配劇音樂，10部交響曲，13首弦樂四重奏，22首鋼琴奏鳴曲，4首小提琴奏鳴曲，以及600多首藝術歌曲。舒伯特為了不少詩人的作品寫了大量歌曲，將音樂和詩歌緊密結合在一起，因此世人稱他為「歌曲之王」。他所創作的歌曲涵蓋了各種不同的風格，有抒情曲、敘事曲、愛國歌曲，也有源自民間音樂的歌曲。舒伯特以抒情的旋律聞名，並且總是能渾然天成、自然流露。舒伯特生前極為崇拜貝多芬（Beethoven），第一次拜訪時沒有成功見到這位樂聖，只留下自己的樂譜就離開了，貝多芬一直到臨終前才看見舒伯特的樂譜，並感嘆未能早點認識舒伯特是遺憾。當舒伯特臨終時，他的遺願是希望能與貝多芬葬在同一處墓園，最終他的朋友們也讓他如願以償地葬在離貝多芬墓地不遠的華靈公墓。

天鵝之歌 D.957 第四首：小夜曲

Schwanengesang D.957 No.4 Serenade

調性：C

節奏：3/4 Waltz

TRACK **09**

舒伯特
Schubert

E | **Am** | **F** | **C**

3 #5 1̇ · 7̣ | 6̇ 3 1̇ · 6 | 4̇ 34̇ 6 · 4̇ | 3 — —

```
      #5  7  5  7  5          6  1  6  1  6          6  1  6  1  6          1  3  1  3  1
3   3   5   3   5   3    6   3   6   3   6   3    4   4   6   4   6   4    1   5   1   5   1   5
```

G | **C** | **E** | **A**

2̇ #1̇2̇ 4̇ · 2̇ | 1̇ — — | 3 #5 1̇ · 7̣ | 6̇ 3 #1̇ · 6

```
    7  2  7  2  7        1  3  1  3  1        #5  7  5  7  5         #1  3  1  3  1
5   5   7   5   7   5    1   5   1   5   1   5    3   5   3   5   3    6   6   1   6   1   6
```

D | **A** | **E7** | **A**

#4̇ #34̇ 6 · 4̇ | 3 — — | 7̣ #6̣7̣ 2̇ · #5 | 6̇ — —

```
    2  #4  2  4  2        #1  3  1  3  1          7  2  7  2  7        #1  3  1  3  1
2   6   2   6   2   6    6   6   1   6   1   6    3  #5   7   5   7   5    6   6   1   6   1   6
```

Dm/A | **A** | **E7** | **A**

4̇ — 6̇ 4̇ | 3 · 3 3 3 | 3 · #5 7 2̇ | #1̇ — —

```
    2  4  2  4  2        #1  3  1  3  1          7  2  7  2  7        #1  3  1  3  1
6   6   2   6   2   6    6   6   1   6   1   6    3  #5   7   5   7   5    6   6   1   6   1   6
```

Dm/A | **A** | **E7** | **A**

4̇ — 6̇ 4̇ | 3 · 3 3 3 | 3 · #5 7 2̇ | #1̇ — —

```
    2  4  2  4  2        #1  3  1  3  1          7  2  7  2  7        #1  3  1  3  1
6   6   1   6   1   6    6   6   1   6   1   6    3  #5   7   5   7   5    6   6   1   6   1   6
```

53

Am

```
  0     0     0    |  0     0     0    |   0     0     0   ‖
                   |                   |                  ‖
........................................................................
        1  3  1  3  1  |     1  3  1  3  1  |                   ‖
  6  6  1  6  1  6  |  6  6  1  6  1  6  |   6   —   —       ‖
  .  .  .  .  .  .  |  .  .  .  .  .  .  |   .              ‖
                                   rit...              Fine
```

給愛麗絲
Für Elise

貝多芬（Ludwig van Beethoven, 1770~1827）有「樂聖」之稱，從小就在父親嚴格的訓練下展現過人的音樂天分，並跟著多位音樂大師學習音樂，奠定了良好的音樂基礎。《給愛麗絲》是一首技巧簡易、精緻著名的鋼琴小品，是貝多芬為某位心儀的女性所寫的，生前並未公開發表。

只要熟記以下四個和弦的伴奏方法，就可以輕鬆的完成此曲。

Am	6̇ 3̣ 6̣ —	E	3̣ 3̣ #5̇ —
C	1̣ 5̣ 1̇ —	G	5̇ 5̣ 7̣ —

左手的伴奏和右手的旋律互補，因此沒有對拍的困擾，只要右手流暢的銜接左手分解，就可以輕鬆彈奏出名曲唷！

沒有左手伴奏, 輕鬆完成旋律彈奏。

雖為三拍曲式, 但伴奏只彈前兩拍, 空白留給右手主題。

✿ 第13~14小節

左右手的交替彈奏有重疊音，注意要把音彈奏出來。

左右手的重疊音

給愛麗絲

Für Elise

調性：C

節奏：3/4 Waltz

伴奏：

TRACK 10

貝多芬
Beethoven

Am

E Am Am

E Am

rit... Fine

11 動物狂歡節—天鵝

Le Carnaval des Animaux No.13 The Swan

　　《動物狂歡節》是夏爾‧卡米爾‧聖桑（Charles-Camille Saint-Saëns, 1835～1921, France）最受歡迎的作品，以各種樂器來模擬動物的聲音與神情，親切而可愛。全曲有十四段音樂，《天鵝》是第十三首，它不僅是一首大家所熟悉的膾炙入口的名曲，也是作者在這部作品中唯一允許在他生前讓人演出的樂曲，被視作聖桑的代表作品。

彈奏解析

在此曲中左手的伴奏將和弦組成音拆開，以分散和弦的方式來彈奏。

$$C = 1 \quad 3 \quad 5 \longrightarrow L.H. \quad | \; \underline{1 \quad 5} \quad 1 \quad 3 \quad 1 \quad 5 \; | \; 1 \quad 5 \quad 1 \quad 3 \quad 1 \quad 5 \; |$$

分散和弦

另外，此曲的和弦結構較為複雜，其中運用了「減七和弦」及「屬七掛留四和弦」，在前面〈睡美人〉中有提到這兩個和弦的組合模式；還有一個比較陌生的「半減七和弦」。

半減七和弦

和減七和弦很相似，半減七和弦是「減三和弦」加上「小七度」。第29小節的Em7♭5/B♭就是一個半減七和弦。以3（E）為根音做一個減三和弦，組成音是3 5 ♭7，再加上和根音小七度的2（D），兩者加起來就是半減七和弦：Em7♭5。

✿ 第29小節

$$Em7♭5 = 3 \quad 5 \quad ♭7 \; + \; 3 \quad \dot{2} \; = \; 3 \quad 5 \quad ♭7 \quad \dot{2}$$

　　　　減三和弦　　　　小七度　　　　Em7♭5組成音

Em7♭5/B♭ 做分散和弦 \longrightarrow L.H. $| \; ♭7 \quad 2 \quad 3 \quad 5 \quad 3 \quad 2 \; |$

最低音　　分散和弦

減七和弦

是由「減三和弦」加上「減七度」所組成。例如Cdim7是以1（C）為根音做一個減三和弦，組成音為1 ♭3 ♭5，再加上和根音減七度 ♭♭7（即為小七度再少一個半音）。

✿ 第11、22小節

Cdim7 = 1　　♭3　　♭5　　♭♭7(6)　　⟶　　L.H. | 1 ♭3 ♭5 6 5 3 |

減三和弦　　　　　　　　　　　　　分散和弦

D♭dim7 = ♭2　　♭4(3)　♭♭6(5)　♭♭1(♭7)　⟶　L.H. | ♭2 3 5 ♭7 5 3 |

減七度

屬七掛留四和弦

和掛留四和弦一樣，用四音取代和弦裡的三音，只是多了七音。

✿ 第19、23小節

G7 = 　　5　　7　　2　　4

G7sus4 = 5　　1　　2　　4　　⟶　L.H. | 5 1 2 4 2 7 |

捨去三音以四音取代

分散和弦

F7 = 　　4　　6　　1　　♭3

F7sus4 = 4　　♭7　　1　　♭3　⟶　L.H. | 4 ♭7 1 ♭3 1 7 |

聖桑（Charles Camille Saint-Saëns，1835—1921）

生於1835年的聖桑，是一位法國作曲家兼鍵盤樂器演奏家。聖桑從小就嶄露非凡天份，三歲便懂書寫，七歲時學會拉丁文，更能無師自通地研讀《唐·喬望尼》的樂團總譜，十歲時竟能憑記憶彈奏出貝多芬32首鋼琴奏鳴曲，因此聲名大噪。白遼士（Berlioz）曾讚許聖桑：「他懂得所有事物，僅僅只是『經驗不足』。」李斯特（Liszt）也曾稱譽聖桑為世上最偉大的管風琴家。聖桑的創作廣泛，有5首鋼琴協奏曲、3首小提琴協奏曲、2首大提琴協奏曲、13部歌劇、5首交響曲，還有一些交響作品例如交響詩等等。最著名的除了《動物狂歡節》之外，三首有編號的交響曲其中第三首因為使用了管風琴，也成為聖桑的名作之一。聖桑在生前一直不願公開發表《動物狂歡節》，是因為該作品只是聖桑為了嘲諷其他音樂家而作，只有「天鵝」一曲是聖桑生前願意公開的曲目。

動物狂歡節—天鵝

Le Carnaval des Animaux No.13 The Swan

調性：C
節奏：3/4 Waltz
伴奏：♫ ♫ ♫

TRACK 11

聖桑
Saine-Saens

C Cdim7 G7sus4 G7

B♭/D D♭dim7 F7sus4 F7

B♭ Dm/A G Dm/A

Em7♭5/B♭ D/A Gm G

C Dm/C

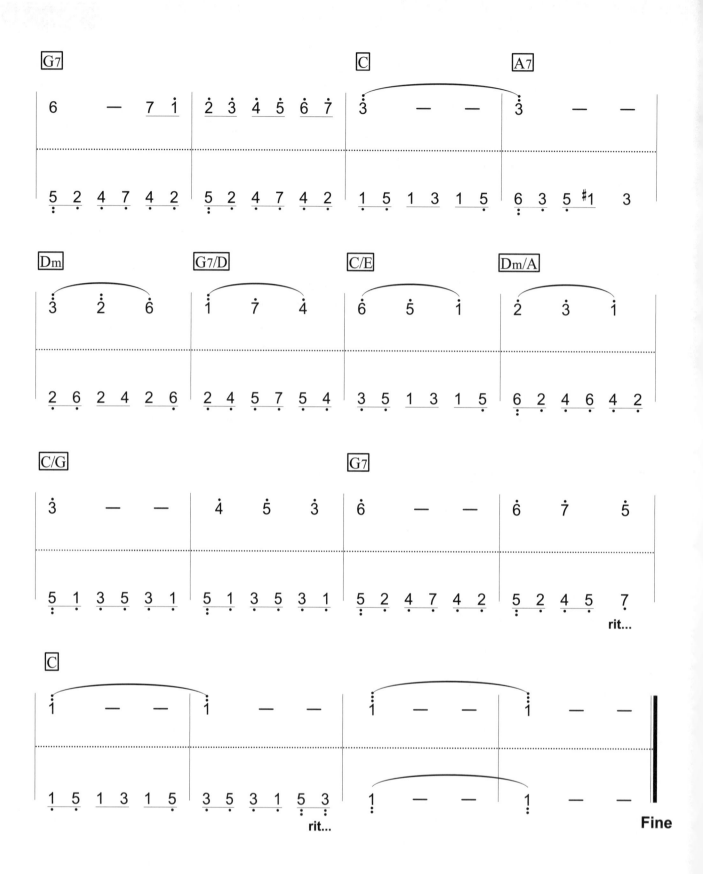

12 愛之夢
Liebestraum No.3 in A-Flat major

1850年，李斯特將自己的三首歌曲改編成三首抒情鋼琴曲，題作《愛之夢》，其副題為「三首夜曲」。其中以第三首最為著名，也是李斯特的作品中，最受歡迎的小品之一，一般提起李斯特的《愛之夢》，指的就是這首樂曲，又被稱作「李斯特的三首夜曲」。

彈奏解析

在前面的圓舞曲伴奏型態裡，我們有提到以分散和弦型式伴奏時，常會將三音當最高音來彈奏，這裡列舉其他幾種也很常用到的伴奏。另外，用分散和弦彈奏七和弦時，可以將重複的根音替換成和弦的七音。下面以C和弦為例。

C		C7
(1) 1 3 5 1 5 3	→ 七音取代根音	1 3 5 ♭7 5 3
(2) 1 5 1 3 1 5	→	1 5 ♭7 3 7 5
(3) 1 5 3 5 3 5		
(4) 1 5 1 5 3 5	→ 七音取代根音	1 5 ♭7 5 3 5
(5) 1 5 3 5 1 5	→	1 5 3 5 ♭7 5
(6) 1 5 1 3 5 1	→	1 5 1 3 5 ♭7
(7) 1 5 1 2 3		
(8) 1 5 2 3 5		

此曲以第 (1) 組和第 (2) 組舉例示範居多，因許多和弦都有加小七度，不要忘記代入唷！

例

E7 | 3 ♯5 7 1 7 5 | → | 3 ♯5 7 2 7 5 | 上述 (1) 組合

A7 | 6 3 6 ♯1 6 3 | → | 6 3 5 ♯1 5 3 | 上述 (2) 組合

愛之夢

Liebestraum No.3 in A-Flat major

調性：C
節奏：3/4 Waltz
伴奏：

TRACK 12

李斯特
Liszt

A7

$\dot{3}$ — $\dot{3}$ | $\dot{4}$ — $\dot{3}$

D7

$\dot{6}$ — — $\dot{6}$ — 6

$\underset{\cdot}{6}$ $\underset{\cdot}{3}$ $\underset{\cdot}{5}$ $\overset{\sharp}{\underset{\cdot}{1}}$ $\underset{\cdot}{5}$ $\underset{\cdot}{3}$ | $\underset{\cdot}{6}$ $\underset{\cdot}{3}$ $\underset{\cdot}{5}$ $\overset{\sharp}{\underset{\cdot}{1}}$ $\underset{\cdot}{5}$ $\underset{\cdot}{3}$ | $\underset{\cdot}{2}$ $\underset{\cdot}{6}$ 1 $\overset{\sharp}{4}$ 1 $\underset{\cdot}{6}$ | $\underset{\cdot}{2}$ $\underset{\cdot}{6}$ 1 $\overset{\sharp}{4}$ 1 $\underset{\cdot}{6}$

G7

6 7 $\dot{1}$ | $\dot{3}$ — $\dot{2}$

C

$\dot{1}$ — — $\dot{1}$ — $\dot{1}$

$\underset{\cdot}{5}$ $\underset{\cdot}{2}$ $\underset{\cdot}{4}$ 7 $\underset{\cdot}{4}$ $\underset{\cdot}{2}$ | $\underset{\cdot}{5}$ $\underset{\cdot}{2}$ $\underset{\cdot}{4}$ 7 $\underset{\cdot}{4}$ $\underset{\cdot}{2}$ | $\underset{\cdot}{1}$ 5 1 3 1 $\underset{\cdot}{5}$ | $\underset{\cdot}{1}$ 5 1 3 1 $\underset{\cdot}{5}$

Fm

$\dot{1}$ — 7 | $\dot{1}$ — $\dot{2}$

C

$\dot{3}$ — — $\dot{3}$ — $\dot{3}$

$\underset{\cdot}{4}$ $\underset{\cdot}{1}$ $\underset{\cdot}{4}$ $\overset{\flat}{\underset{\cdot}{6}}$ $\underset{\cdot}{4}$ $\underset{\cdot}{1}$ | $\underset{\cdot}{4}$ $\underset{\cdot}{1}$ $\underset{\cdot}{4}$ $\overset{\flat}{\underset{\cdot}{6}}$ $\underset{\cdot}{4}$ $\underset{\cdot}{1}$ | $\underset{\cdot}{1}$ 5 1 3 1 $\underset{\cdot}{5}$ | $\underset{\cdot}{1}$ 5 1 3 1 $\underset{\cdot}{5}$

Am/C

$\dot{3}$ — $\overset{\sharp}{\dot{2}}$ | $\dot{3}$ — $\overset{\sharp}{\dot{4}}$

E

$\overset{\sharp}{\dot{5}}$ — —

E/D

$\overset{\sharp}{\dot{5}}$ — —

$\underset{\cdot}{1}$ $\underset{\cdot}{6}$ 1 3 1 $\underset{\cdot}{6}$ | $\underset{\cdot}{1}$ $\underset{\cdot}{6}$ 1 3 1 $\underset{\cdot}{6}$ | $\underset{\cdot}{3}$ $\underset{\cdot}{7}$ 3 $\overset{\sharp}{5}$ 3 7 | $\underset{\cdot}{2}$ $\underset{\cdot}{7}$ 3 $\overset{\sharp}{5}$ $\underset{\cdot}{3}$ 7

C#m

$\overset{\sharp}{\dot{5}}$ — — | $\overset{\sharp}{\dot{5}}$ — —

G#

$\overset{\sharp}{\dot{5}}$ — — | $\overset{\sharp}{\dot{2}}$ — —

$\overset{\sharp}{\underset{\cdot}{1}}$ $\overset{\sharp}{\underset{\cdot}{5}}$ $\overset{\sharp}{1}$ 3 1 $\underset{\cdot}{5}$ | $\overset{\sharp}{\underset{\cdot}{1}}$ $\overset{\sharp}{\underset{\cdot}{5}}$ $\overset{\sharp}{1}$ 3 1 $\underset{\cdot}{5}$ | $\overset{\sharp}{\underset{\cdot}{5}}$ $\overset{\sharp}{\underset{\cdot}{2}}$ $\overset{\sharp}{\underset{\cdot}{5}}$ $\overset{\sharp}{7}$ $\underset{\cdot}{5}$ $\underset{\cdot}{2}$ | $\overset{\sharp}{\underset{\cdot}{5}}$ $\overset{\sharp}{\underset{\cdot}{2}}$ $\overset{\sharp}{\underset{\cdot}{5}}$ $\overset{\sharp}{7}$ $\underset{\cdot}{5}$ $\underset{\cdot}{2}$

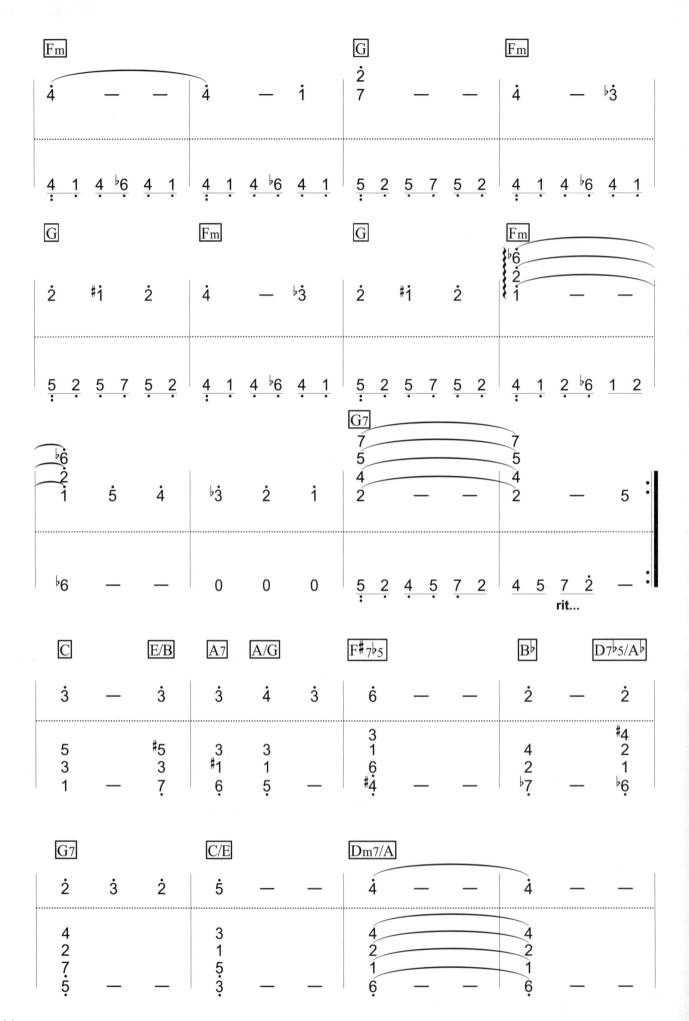

66

Dm7
$\dot{2}$ — — | G7 $\dot{2}$ 6 4 5 $\dot{3}$ | C 1 3 — — 1 3 #2 3 |

1 6 4 $\dot{2}$ — — | 5 $\dot{5}$ — — | 1 5 1 — — 1 5 1 #4 5 |

C
5 — — | 4 — 3 | C 1 5 3 — — 1 5 3 — — |

$\dot{7}$ — — | $\dot{6}$ — 5 | 1 5 1 — — 1 5 1 — — ‖

Fine

13 阿萊城姑娘第二號組曲—小步舞曲
L'Arle'sienne Suite No.2 Menuetto

《阿萊城姑娘》是由法國作曲家比才（Bizet）依據當時一位法國文學家阿爾封斯‧都德（Alphonse Daudet）的三幕歌劇所寫的作品，當年在演出時風評並不好，因此後來比才把其中四首編成演奏會用的絃樂組曲，就是〈第一號組曲〉。直到比才過世後，他的好朋友歐內斯特‧吉羅德（Ernest Guiraud）又把另外三首加上比才另一部歌劇《貝城佳麗》中的一首小步舞曲編成〈第二號組曲〉，成為比才的代表作之一。

彈奏解析

在此曲中，左手的伴奏大多是以「根音—五音—三音—五音—三音—五音」的順序來彈奏。

根音1到最高音的三音3剛好是十度，加上李察克萊得門常以此方法伴奏，所以又被稱為「李察十度」。以下我們再分別舉例。

可以將此伴奏模式再做一點變化，將一個三音換成高八度的根音：

❋第3~6小節

R.H. $\dot{3}$ $\dot{3}\cdot\dot{2}$ $\dot{1}\dot{2}\dot{3}\dot{4}$ | $\dot{5}$ $\dot{3}$ $\dot{\dot{1}}$ $\dot{5}$ $\dot{3}$ | $\dot{2}$ $\dot{2}\cdot\dot{3}$ $\dot{2}1\,7\,6$ | $5\,7\,\dot{2}\,7\,\dot{5}$ |

指法▶ ③ ③ ②①②③④ ⑤ ① ⑤ ① ⑤ ③ ③ ④③②①② ① ③ ⑤ ① ⑤

❋第7~10小節

R.H. $\dot{\dot{1}}$ $\dot{\dot{1}}$ $\dot{2}\,1\,7\,\dot{1}$ | $\dot{2}$ $\dot{3}$ $\dot{4}$ $\dot{5}$ $\dot{6}$ | $\dot{2}$ $\dot{2}$ $\dot{2}\#\dot{1}\dot{2}\dot{3}$ | $\dot{\dot{1}}$ — — |

指法▶ ③ ③ ④③②③ ① ② ③ ④ ⑤ ③ ③ ③②③④ ②

❋第18~21小節

半音階下行

R.H. $7\,\flat 6\,5\,\#4\,\natural 4$ | $\dot{3}\,\dot{3}\,\dot{3}\,\dot{3}\,\dot{4}\,\dot{3}\,\dot{2}\,\dot{3}$ | $\dot{4}\,\dot{5}\,\dot{4}\,\dot{5}\,\dot{6}$ $\dot{6}\,\dot{5}\,\dot{4}\,\dot{3}$ | $\dot{2}\,\dot{2}\,\dot{2}\,\dot{2}\,\dot{2}\#\dot{1}\,\dot{2}\,\dot{3}$ |

指法▶ ⑤④③①③② ①③②③④③②① ②③②③④ ③②① ③②③②③②③④

阿萊城姑娘第二號組曲—小步舞曲

L'Arle'sienne Suite No.2 Menuetto

調性：C
節奏：3/4 Waltz
伴奏：

TRACK 13

比才
Bizet

Intro C

```
0   0   0   |   0   0   0
1 5 1 5 3 5 | 1 5 1 5 3 5
              L.H.
```

C
```
:3    3·21234 | 5 3 1 5 3
:1 5 1 5 3 5 | 1 5 1 5 3 5
```

G
```
2    2·32176 | 5 7 2 7 5
5 2 5 2 7 2 | 5 2 5 2 7 2
```

Am
```
1   1   2171 |
6 3 6 3 1 3  |
```

Dm
```
2 3 4 5 6
2 6 4 6 2 6
```

G
```
2   2   2#123 |
5 2 7 2 5 2   |
```

C
```
1   —   — :
1 5 1 5 3 5: |
```

G
```
:2 3 4 · 2 |
:5 2 5 2 7 2 |
```

C
```
3 4 5 · 3
1 5 1 5 3 5
```

G
```
4 5 6 · 7 |
5 2 5 2 7 2 |
```

C
```
5 1 6 5 3 1
1 5 1 5 3 5
```

G
```
2 23 4 · 2 |
5 2 5 2 7 2 |
```

C
```
3 34 5 · 3
1 5 1 5 3 5
```

70

B

#4̲ 4̲̇ 5̇ 6̇ · 4̇

7 #̲4 1 4 #2 4

G

7̇ 6̇ ♭6̇ 5̇ #4̇ ♮4̇

4
2
7
5

— —

rit... a tempo

C

3̇ 3̇ 3̇ 3̇ 4̲̇3̲̇2̲̇3̲̇

1 5 1 5 3 5

F

4̲̇5̲̇ 4̲̇5̲̇ 6̇ 6̲̇5̲̇4̲̇3̲̇

4 1 4 1 6 1

G

2̇ 2̇ 2̇ 2̇ 2̲̇#1̲̇2̲̇3̲̇

5 2 5 2 7 2

C **1.**

1̇ — —

1 5 1 5 3 5

C **2.**

1̇ — 3̇

1 5 1 5 3 5

5̇ — 3̇

1 5 1 5 3 5

rit...

C

1̇ — — 1̇ — —

1 — — 1 — —

Fine

Soul
─靈魂樂─

靈魂樂是1950年代發源自美國的一種結合了節奏藍調和福音音樂的音樂流派。美國早期黑人崇拜他們的神,在祭典中群眾在自然發出有韻律的聲音,再加上打擊樂器與舞蹈而產生的。緊扣節奏、拍掌、即興形體動作,是其重要特徵。此外,獨唱與伴唱之間的交流對唱、特別緊繃的發聲,也是其主要特色。靈魂樂在速度上的區分,可分為三種:一、靈魂樂(soul)。二、慢靈魂樂(slow soul)。三、中庸靈魂樂(Medium soul)。Slow soul是現在常用的四拍伴奏型態,一般會使用在較慢或是中速的曲子。

─伴奏型態 1─

一拍一下,每拍音量要一致。彈奏時,可以四拍都是完整和弦音,也可以第一拍彈奏根音,後三拍為其餘和弦組成音。

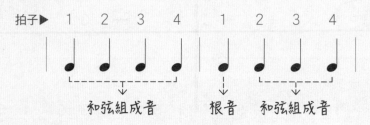

以C和弦為例,組成音為1 3 5,可以四拍都彈奏C完整和弦,也可以第一拍彈奏根音1,後面三拍一起彈奏和弦音3、5。

(1)
拍子▶	1	2	3	4	1	2	3	4

C

L.H.
```
5  5  5  5  │ 5  5  5  5
3  3  3  3  │ 3  3  3  3
1  1  1  1  │ 1  1  1  1
```
C和弦組成音

(2)
拍子▶	1	2	3	4	1	2	3	4

C

L.H.
```
      5  5  5  │       5  5  5
1     3  3  3  │ 1     3  3  3
```
根音　C和弦組成音

用分散和弦的方式，每拍彈奏兩個八分音符。彈奏的音除了和弦組成音，也可以在中間加入經過音，讓伴奏更豐富，加入的經過音通常會落在第二和第三拍的後半拍。

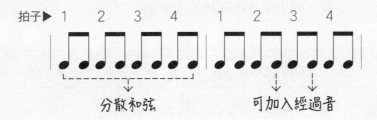

用C和弦彈奏，可以按和弦組成音1、3、5依序彈奏，也可以加入經過音。

(1)
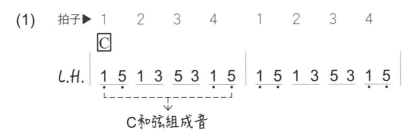

(2)

———— *伴奏型態 3* ————

前兩拍彈奏八分音符，第三拍彈奏二分音符。彈奏上，第一個音必須彈奏和弦根音，其餘沒有特別規定。和伴奏型態 2 一樣，可以在中間加入經過音。

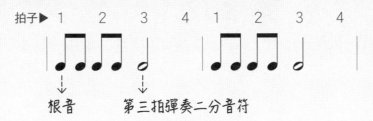

用C、G兩個和弦彈奏，第一個音彈奏根音1和5，其餘可都用和弦音彈奏，或加入經過音。

(1)
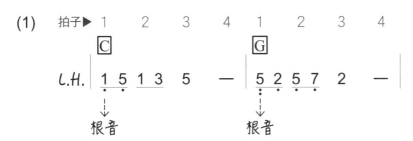

(2)　拍子▶ 1　2　3　4　1　2　3　4

C　　　　　　G

L.H. | 1̣ 5̣ 1 2　3　— | 5̣ 2̣ 5̣ 6̣　7̣　— |

↓　　　　　　↓

經過音，不在和弦組成音內

──伴奏型態 *4*──

第一、三拍彈奏八分音符，第二、四拍彈奏四分音符。彈奏時，可依「根音─五音─三音」
的順序演奏。

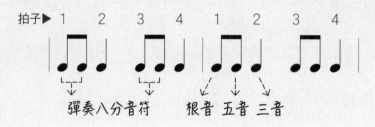

彈奏八分音符　　根音　五音　三音

用C、G兩個和弦依照「根音─五音─三音」的順序彈奏，每個和弦佔兩拍。

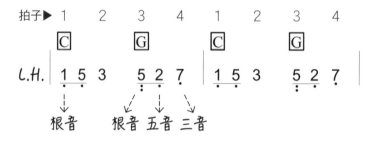

根音　　　　根音　五音　三音

14 第九號交響曲第四樂章—快樂頌
Symphony No.9 Movement IV "Ode An die Freude"

　　1785年由德國詩人席勒（Johann Christoph Friedrich von Schiller）所寫的詩歌，貝多芬為之譜曲，成為他的第九交響曲第四樂章的主要部份。

彈奏解析

全曲由C、G7、E7、D四個和弦組成。G7（5 7 2 4）在這裡我們使用轉位，變成G7/B（7 2 4 5），彈奏時會省略五音2。

✲ 第1~8小節

將G7轉位後，與C和弦彈奏的位置相近，這樣會較好彈奏。

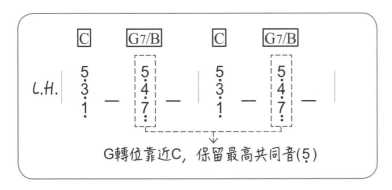

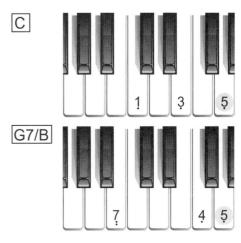

✲ 第9~10小節

將C和弦轉位變成C/G，轉位和弦彈奏位置和G靠近，不需要大跳。

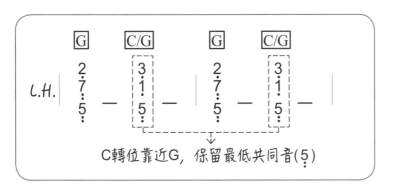

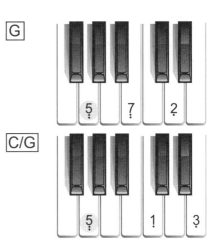

第九號交響曲第四樂章—快樂頌

Symphony No.9 Movement IV "Ode An die Freude"

調性：C
節奏：4/4 Soul
伴奏：

TRACK 14

貝多芬
Beethoven

15 四季 Op.37a 六月：船歌

The Seasons, Op.37a No.6 June Barcarolle

柴可夫斯基的鋼琴曲集《四季》是含有十二首鋼琴小曲的曲集。柴可夫斯基受聖彼得堡音樂雜誌《小說家》月刊發行人貝納德的邀請，貝納德建議對俄國的十二個月份，譜寫描述各月特色的音樂，還為他訂定各曲的曲名，這十二首鋼琴小品，不止描寫俄國各季節的大自然，還很生動的描述民眾的生活，也顯示柴可夫斯基對他祖國俄羅斯的感情。

彈奏解析

在A段左手伴奏的第三拍彈奏二分音符，有適當的留白。並且左手的分解和弦以來回的形式彈奏，表現出船槳搖擺的樣子。

Am	6 3 6 3	1 —	
Am/C	1 3 6 3	1 —	
C	1 5 1 5	3 —	----→ 適當的留白

F	4 1 4 1	6 —	
G	5 2 5 2	7 —	

✷ 第13小節

注意G/F和弦，G和弦中並沒有F，因此只要將F當成最低音，之後彈G和弦的分解和弦即可。

G/F | 4 | 5 7 2 5 7 2 |

↓ 根音F G和弦

✷ 第22小節

左手的下行音階有引導回到主題的作用，注意指法的轉換，回到主題時，根音6可以用小指彈奏。

E7 **Am**

L.H. | 7 6 ♯5 4 3 2 1 7 | 6 3 6 3 1 — |

指法▶ ② ① ② ③ ① ② ③ ④ ⑤ ② ① ⑤ ①

四季 Op.37a 六月：船歌

The Seasons, Op.37a No.6 June Barcarolle

调性：C
節奏：4/4 Slow Soul
伴奏：

TRACK 15

柴可夫斯基
Tchaikovsky

16 無言歌 Op.62 No.6 春之歌

Lider ohne Worte, Op.62 No.6
(Songs without Words, Op.62 No.6 Spring Song)

孟德爾頌曾經寫了四十九首沒有歌詞的鋼琴獨奏曲，稱為「無言歌」（Songs without word），這是他自己獨創的曲名，可愛、親切、優美是這些鋼琴小品的特色。《春之歌》是孟德爾頌的無言歌中最著名的樂曲，因旋律優美，和聲富麗，也常用小提琴及其他獨奏樂器演奏。此曲巧妙地表達出春風澹蕩、鶯啼燕語的怡人景色，全曲就好像是一幅鮮明的春景。

彈奏解析

第一拍根音彈奏，二、三拍重疊兩個聲部的和弦音向上輕輕伴奏。除了根音之外，左手伴奏二、三拍的位置都以在中央Do附近 $\underset{\cdot}{1}$~5 的音域為佳，所有小節的音域集中才能創造和諧的聲響。

原為C和弦 $\begin{smallmatrix}5\\3\\\dot1\end{smallmatrix}$ 的結構，拆成 $\begin{smallmatrix}1\\\dot5\end{smallmatrix}$ 和 $\begin{smallmatrix}3\\1\end{smallmatrix}$ 兩組做為二、三拍的伴奏型。

> C
>
> *L.H.* | 　　1　3　　|
> 　　　　$\dot1$　5　1　—　|
> 　　保留根音　　C（1 3 5）

原為Dm和弦 $\begin{smallmatrix}6\\4\\\dot2\end{smallmatrix}$ 的結構，拆成 $\begin{smallmatrix}2\\\dot6\end{smallmatrix}$ 和 $\begin{smallmatrix}4\\2\end{smallmatrix}$ 兩組做為二、三拍的伴奏型。

> Dm
>
> *L.H.* | 　　2　4　　|
> 　　　　$\dot2$　6　2　—　|
> 　　保留根音　　Dm（2 4 6）

轉位亦同，C/E和弦 $\begin{smallmatrix}1\\5\\3\end{smallmatrix}$ 的結構，拆成 $\begin{smallmatrix}1\\\dot5\end{smallmatrix}$ 和 $\begin{smallmatrix}3\\1\end{smallmatrix}$ 兩組。

> 例　C/E
>
> *L.H.* | 　　1　3　　|
> 　　　　3　$\dot5$　1　—　|
> 　　轉位後根音　　C（1 3 5）

無言歌 Op.62 No.6 春之歌

Lider ohne Worte, Op.62 No.6
(Songs without Words, Op.62 No.6 Spring Song)

调性：C
節奏：4/4 Soul
伴奏：

TRACK 16

孟德爾頌
Mendelssohn

G/F C/E G/F C/E

G/D Gm/D A/C# D/C

G/B Gm/B♭ A7 D/F#

G D7 G D/F#

G Gdim D7 G7

D.C.al Coda

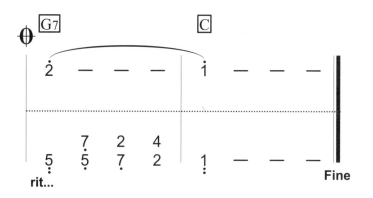

17 第三號管弦組曲 BWV1068 G弦之歌

Orchestral Suite No.3 in D major, BWV1068, Air(on the G string)

《G弦之歌》原曲名為「Air」，中文翻譯為「歌曲」，是巴哈第三號管弦組曲中第二曲，只用弦樂器演奏，這首曲調單純、旋律悠揚，任何人聽過都覺得心情平靜，精神也變得非常舒暢。19世紀晚期，德國小提琴家威廉將此曲改編給小提琴和鋼琴，並改變原曲調性，讓整首可以只用小提琴的G弦拉奏，因此才有《G弦之歌》的稱號。

彈奏解析

左手的伴奏用和弦來表現，曲中有相當多的轉位和弦，這些轉位和弦相當於巴洛克時期的數字低音，低音的級進讓整首曲子不會太輕，並且製造成一種穩固、像在走路一樣的感覺。

C = 1 3 5	C/E = 3 5 1	C/G = 5 1 3
原位(本位)	第一轉位	第二轉位

✽ 第1~4小節

第一小節出現的C/B，則直接以B替換C和弦的根音，因此C/B組成音為 7 3 5 。同此例，第二小節出現的Am/G，則以G替換Am和弦的根音，因此Am/G組成音為 5 1 3 。

持續的低音級進

✽ 第9~12小節

注意全曲踏板換的時機，沒有換好容易造成下一個和弦聽起來不乾淨，有不和諧的音混在裡面。

2拍換一次踏板　　每拍都換踏板

84

✤ 第25~28小節

右手旋律不斷往高音方向行進，加上左手低音的級進上行，可以做一些漸強，把音樂的力度推上去。

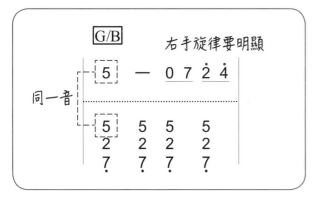

✤ 第29小節

右手的5和左手和弦的最高音5是同一個音，要小心很容易混在左手伴奏裡。

約翰‧賽巴斯蒂安‧巴哈（Johann Sebastian Bach，1685—1750）

1685年生於巴洛克時期的巴哈誕生在德國，同時是作曲家、管風琴家、小提琴家以及大提琴家，且被認為是音樂史上最重要的作曲家之一。儘管巴哈的音樂沒有開創新的風格，他的創作使用了最豐富的音樂風格以及最嫻熟的複音技巧，成為巴洛克音樂的精華。由於當時流行的音樂風格迅速地轉向洛可可和古典主義風格，巴哈的複音音樂作品被視為過時的陳腐之物，因此在作曲家這方面未得到應有的好評，僅有身為管風琴家的一些名氣。直到浪漫樂派時期，孟德爾頌（Mendelssohn）將巴哈的《馬太受難曲》重新找出來並發表，才將巴哈提昇到崇高的地位。

第三號管弦組曲 BWV1068 G弦之歌

Orchestral Suite No.3 in D major, BWV1068, Air(on the G string)

調性：C

節奏：4/4 Slow Soul

伴奏：

TRACK 17

巴哈
J.S Bach

| Bm7♭5 | Dm/A | E7/G♯ | | Am | F | Dm | E7 | Am |

♯5 6 7 7 1 2 | 2 3 4 — 3 | 2 1 7 6 7 1 2 1 7 | 6 — — — |

| D/F♯ | C/E | D | D/C | G/B | Am/C | G | G/F |

1̇ — 0 3 2̇ 1̇ | 6̇ — — 5̇ ♯4̇ | 3̇ 2̇ 5̇ 5̇ | 6̇ 6̇ 7̇ 1̇ | 7 · 6 5 — |

| C/E | F | D/F♯ | G | E/G♯ | Am | Dm | Dm/C |

1̇ — — 3̇ 2̇ | 2̇ — — 4̇ 3̇ | 3̇ — — 5̇ 4̇ | 4̇ — — — |

| G/B | C | C/B♭ | F/A | C7/G | F | Am/E |

5 — 0 7 2̇ 4̇ | 4̇ 2̇ 3̇ — 3̇ 4̇ 5̇ | 1̇ — 0 3 5 ♭7 | ♭7̇ 6̇ — 1̇ |

| Dm | Dm/C | G/B | C Dm/F | C/G | G7 | 1. C | 2. C |

7 2̇ 4̇ — 6̇ | 5̇ 2̇ 3̇ 4̇ 4̇ 3̇ 2̇ | 1̇ 7 6̇ 6̇ 7 7 7 1̇ | 1̇ — — —: | 1̇ — — — |

18 第九號交響曲「新世界」第二樂章
Symphony No.9, Op.95 New World Movement II

　　1983年，德佛札克旅行到美國時，對於美國黑人音樂產生極大興趣，因此他決定用這種音樂元素創作一首曲子，而《新世界交響曲》就此誕生了，也就是德佛札克的第九號交響曲。德佛札克說：「《新世界交響曲》不但有美國的精神，還有波西米亞民族色彩，加上懷念波西米亞的鄉愁，是最大的特色。」

彈奏解析

左手分解式交替兩種模式雷同的律動。

✽ 第1~4小節

若再出現相同的和弦時，也可以製造出稍有不同的感受：

✽ 第9~10小節

皆為F和弦，這個模式在第一拍小指巧妙地又回到根音繼續彈奏，非常連貫。

✽ 第17~20小節

再回到主題，和弦進行經過修飾後，呈現順階根音線向下行的走向。

德佛札克生於布拉格，是一位捷克國民樂派作曲家。他經常在作品中加入摩拉維亞以及他的故鄉波西米亞民謠音樂的風格，以古典音樂型式呈現民族音樂的特色。德佛札克的代表作除了第九號交響曲《新世界》以外，《B小調大提琴協奏曲》、《斯拉夫舞曲》、歌劇《露莎卡》也都相當著名。德佛札克在音樂上的啟程較晚，到了三十歲還是默默無聞，但在後半生脫穎而出，獲得許多榮譽，並且在十九世紀末為美國音樂教育開先河，是第一位國際有名的音樂家。

 ### 德佛札克（Antonin Dvorak，1841－1904）

第九號交響曲「新世界」第二樂章
Symphony No.9, Op.95 New World Movement II

調性：C
節奏：4/4 Slow Soul
伴奏：♫♫♫♫♫♫

TRACK 18

德佛札克
Dvorak

90

19 D大調卡農
Canon in D major

〈卡農〉（Canon）是一種複音音樂的曲式，原意是指利用對位法的模仿技巧，兩條一樣的弦律在不同聲部依次出現，互相模仿、交叉進行，呈現一種輪唱的形式。此手法比「賦格」還要嚴格，在主題句出現之後，模仿句必須在適當的間隔後用一定的音程關係來模仿主題句。最經典的卡農代表作就是帕海貝爾的〈D大調卡農〉。

彈奏解析

左手全曲循環相同的四小節和弦，是典型的頑固低音伴奏（由固定的音型貫穿在曲子的低音聲部），只要背下來，就可以輕鬆專注在右手旋律。雖然都是相同和弦，但是彈奏上要小心大跳的地方，盡量圓滑。

C		G		Am		Em		F		C		F		G	

L.H. 1 3 5 1 5 2 5 7 6 1 3 6 3 7 3 5 4 6 1 4 1 5 1 3 4 1 4 6 5 2 5 7

大跳 　　　大跳 　　　大跳

右手旋律卻是不停的變化，層次愈來愈豐富。

二分音符把旋律帶出來

R.H. 3 — 2 — | 1 — 7 — | 6 — 5 — | 6 — 7 —

三度的音程豐富旋律的和聲

R.H. 3 2 | 1 7 | 6 5 | 6 7
　　　 1 — 7 — | 6 — 5 — | 4 — 3 — | 4 — 5 —

四分音符讓音樂聽起來流動

R.H. 1 3 5 4 | 3 1 3 2 | 1 6 1 5 | 4 6 5 4

八分音符使音樂更緊湊

R.H. 1 7 1 1 7 5 2 3 | 1 1 7 6 7 3 5 6 | 4 3 2 4 3 2 1 7 | 6 5 4 3 2 4 3 2

92

十六分音符把音樂帶到巔峰

R.H. | 3 3̇4 5 3̇4 5 5 6 7 1̇ 2̇ 3̇4 | 3̇ 1̇ 2 3̇ 3 4 5 6 5 4 5 3 4 5 |

最後回到八分音符緩和下來，並用C和弦的長音做結束。

 第29~36小節

右手旋律變成十六音符和八分音符的交替，要注意指法的運用。

R.H. | 3 3̇4 5 3̇4 5 5 6 7 1̇ 2̇ 3̇4 | 3̇ 1̇ 2 3̇ 3 4 5 6 5 4 5 3 4 5 |
指法▶ ② ③④ ⑤ ③④ ⑤①②③ ①②③④ ③ ①② ③ ①② ③④③② ③①②③

R.H. | 4 6 5 4 3 2 3 2 1 2 3 4 5 6 | 4 6 5 6 7 1̇ 5 6 7 1̇ 2̇ 3̇ 4̇ 5̇ |
指法▶ ② ④③ ② ①② ③②①② ③①②③ ① ③② ③ ④⑤ ②③④① ②③④⑤

右手慢慢練熟悉後，加上左手從慢速開始練習，注意彈奏時，兩手的拍點不要錯開。

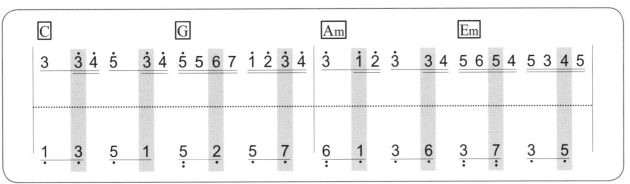

💡 **帕海貝爾（Johann Pachelbel，1653－1706）**

帕海貝爾是一位巴洛克時期的德國作曲家，同時也是當代最偉大的管風琴家，在德國音樂發展上，被視為巴哈（J.S.Bach）的前導者。帕海貝爾出生於德國，而他的音樂事業則是發跡於奧地利維也納的聖史蒂芬教堂。因任職於教堂，帕海貝爾創作了很多管風琴聖詠曲(Chorale)，這些鍵盤曲融合了德國南部及中部的風格，音樂當中有很多以新教讚美曲調為基礎的複音音樂，這些複音音樂對後來的巴哈帶來很大的影響。帕海貝爾是當代最偉大的鍵盤作曲家，他創作了許多曲種包括觸技曲(toccata)、幻想曲(fantasia)、夏康舞曲(chaconne)以及變奏曲(variation)等等。不過，最廣為人知的代表作還是《D大調卡農》。

D大調卡農

Canon in D major

調性：C

節奏：4/4 Slow Soul

伴奏：

TRACK **19**

帕海貝爾
Pachelbel

C	G	Am	Em	F	C	F	G

```
0   0   0   0     0   0   0   0     0   0   0   0     0   0   0   0

1 3 5 1 5 2 5 7   6 1 3 6 3 7 3 5   4 6 1 4 1 5 1 3   4 1 4 6 5 2 5 7
```

C	G	Am	Em	F	C	F	G

```
3   —  2   —    1   —  7   —    6   —  5   —    6   —  7   —

1 3 5 1 5 2 5 7   6 1 3 6 3 7 3 5   4 6 1 4 1 5 1 3   4 1 4 6 5 2 5 7
```

C	G	Am	Em	F	C	F	G

```
3      2      1      7      6      5      6      7
1  —   7  —   6  —   5  —   4  —   3  —   4  —   5  —

1 3 5 1 5 2 5 7   6 1 3 6 3 7 3 5   4 6 1 4 1 5 1 3   4 1 4 6 5 2 5 7
```

C	G	Am	Em	F	C	F	G

```
1  3   5  4    3  1   3  2    1  6   1  5    4  6   5  4

1 3 5 1 5 2 5 7   6 1 3 6 3 7 3 5   4 6 1 4 1 5 1 3   4 1 4 6 5 2 5 7
```

94

C	G	Am	Em	F	C	F	G

$\overset{\frown}{3}$ $\underline{1\ 1}$ $\overset{\frown}{2}$ 7 | $\overset{\frown}{\dot{1}}$ 3 $\overset{\frown}{5}$ 5 | $\overset{\frown}{6}$ 4 $\overset{\frown}{5}$ 3 | $\overset{\frown}{1}$ $\overset{\frown}{\dot{1}}$ $\dot{1}$ · 7

$\underset{\cdot}{1}$ $\underset{\cdot}{3}$ $\underset{\cdot}{5}$ 1 $\underset{:}{5}$ $\underset{\cdot}{2}$ 5 7 | $\underset{:}{6}$ 1 $\underset{:}{3}$ 6 $\underset{:}{3}$ 7 $\underset{\cdot}{3}$ 5 | $\underset{:}{4}$ 6 $\underset{\cdot}{1}$ 4 $\underset{\cdot}{1}$ 5 $\underset{\cdot}{1}$ 3 | $\underset{:}{4}$ 1 $\underset{:}{4}$ 6 $\underset{:}{5}$ 2 5 7

C	G	Am	Em	F	C	F	G

$\dot{1}$ 7 $\dot{1}$ 1 $\underset{\cdot}{7}$ 5 2 3 | 1 $\dot{1}$ 7 6 7 $\dot{3}$ 5 $\dot{6}$ | $\dot{4}$ $\dot{3}$ $\dot{2}$ $\dot{4}$ $\dot{3}$ $\dot{2}$ $\dot{1}$ 7 | 6 5 4 3 2 4 3 2

$\underset{\cdot}{1}$ $\underset{\cdot}{3}$ $\underset{\cdot}{5}$ 1 $\underset{:}{5}$ $\underset{\cdot}{2}$ 5 7 | $\underset{:}{6}$ 1 $\underset{:}{3}$ 6 $\underset{:}{3}$ 7 $\underset{\cdot}{3}$ 5 | $\underset{:}{4}$ 6 $\underset{\cdot}{1}$ 4 $\underset{\cdot}{1}$ 5 $\underset{\cdot}{1}$ 3 | $\underset{:}{4}$ 1 $\underset{:}{4}$ 6 $\underset{:}{5}$ 2 5 7

C	G	Am	Em	F	C	F	G

1 2 3 4 5 2 5 4 | 3 6 5 4 5 4 3 2 | 1 $\underset{\cdot}{6}$ 6 7 $\dot{1}$ 7 6 5 | 4 3 2 6 5 6 5 4

$\underset{\cdot}{1}$ $\underset{\cdot}{3}$ $\underset{\cdot}{5}$ 1 $\underset{:}{5}$ $\underset{\cdot}{2}$ 5 7 | $\underset{:}{6}$ 1 $\underset{:}{3}$ 6 $\underset{:}{3}$ 7 $\underset{\cdot}{3}$ 5 | $\underset{:}{4}$ 6 $\underset{\cdot}{1}$ 4 $\underset{\cdot}{1}$ 5 $\underset{\cdot}{1}$ 3 | $\underset{:}{4}$ 1 $\underset{:}{4}$ 6 $\underset{:}{5}$ 2 5 7

C	G	Am	Em	F	C	F	G

3 $\overset{\frown}{3\,4}$ $\overset{\frown}{5}$ $\overset{\frown}{3\,4}$ $\overset{\frown}{5\,5\,6\,7\,\dot{1}\,2\,3\,4}$ | 3 $\overset{\frown}{\dot{1}\,2}$ 3 $\overset{\frown}{3\,4}$ $\overset{\frown}{5\,6\,5\,4\,5\,3\,4\,5}$ | 4 $\overset{\frown}{6\,5}$ 4 $\overset{\frown}{3\,2}$ $\overset{\frown}{3\,2\,1\,2\,3\,4\,5\,6}$ | 4 $\overset{\frown}{6\,5}$ 6 $\overset{\frown}{7\,\dot{1}}$ $\overset{\frown}{5\,6\,7\,\dot{1}\,2\,3\,4\,5}$

$\underset{\cdot}{1}$ $\underset{\cdot}{3}$ $\underset{\cdot}{5}$ 1 $\underset{:}{5}$ $\underset{\cdot}{2}$ 5 7 | $\underset{:}{6}$ 1 $\underset{:}{3}$ 6 $\underset{:}{3}$ 7 $\underset{\cdot}{3}$ 5 | $\underset{:}{4}$ 6 $\underset{\cdot}{1}$ 4 $\underset{\cdot}{1}$ 5 $\underset{\cdot}{1}$ 3 | $\underset{:}{4}$ 1 $\underset{:}{4}$ 6 $\underset{:}{5}$ 2 5 7

C	G	Am	Em	F	C	F	G

3 $\overset{\frown}{\dot{1}\,2}$ 3 $\overset{\frown}{2\,1}$ $\overset{\frown}{2\,7\,\dot{1}\,2\,3\,2\,1\,7}$ | $\dot{1}$ $\overset{\frown}{6\,7}$ $\dot{1}$ $\overset{\frown}{1\,2}$ $\overset{\frown}{3\,4\,3\,2\,3\,\dot{1}\,7\,\dot{1}}$ | 6 $\overset{\frown}{\dot{1}\,7}$ 6 $\overset{\frown}{5\,4}$ $\overset{\frown}{5\,4\,3\,4\,5\,6\,7\,\dot{1}}$ | 6 $\overset{\frown}{\dot{1}\,7}$ $\dot{1}$ $\overset{\frown}{7\,6}$ $\overset{\frown}{7\,\dot{1}\,2\,\dot{1}\,7\,\dot{1}\,6\,7}$

$\underset{\cdot}{1}$ $\underset{\cdot}{3}$ $\underset{\cdot}{5}$ 1 $\underset{:}{5}$ $\underset{\cdot}{2}$ 5 7 | $\underset{:}{6}$ 1 $\underset{:}{3}$ 6 $\underset{:}{3}$ 7 $\underset{\cdot}{3}$ 5 | $\underset{:}{4}$ 6 $\underset{\cdot}{1}$ 4 $\underset{\cdot}{1}$ 5 $\underset{\cdot}{1}$ 3 | $\underset{:}{4}$ 1 $\underset{:}{4}$ 6 $\underset{:}{5}$ 2 5 7

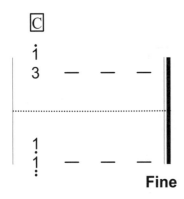

20 練習曲 Op.10, No.3 離別曲
Etude in E major, Op.10 No.3

　　1832年，蕭邦（Chopin）完成了作品10的12首練習曲中的第3首，那一年的蕭邦22歲，定居在法國巴黎，當蕭邦寫完這首曲子後，興奮地說自己再也寫不出比這首更美的旋律了。這首曲子在東方被俗成為「離別曲」，在西方則是被標上「Tristesse」，法文的「悲傷」之意。練習曲一般是指為磨練技巧而寫的曲子，但是蕭邦所作的練習曲不只是磨練技巧，更是富含音樂情感的優秀作品。

彈奏解析

左手的和弦要表達離別之思，有空白、有技巧、有和聲以八分音符緩緩優雅的分解。

✿ 第1小節

C和弦：左手三指、五指和一指，以虎口為分界點，輪流交替輕柔地彈奏。

	C		G7/C	
	3	3	4	4
L.H.	1 5	1 5	1 5	1 5
指法▶	③ ①		② ①	
	⑤		⑤	

✿ 第7~8小節

右手的裝飾音：彈奏時，要把裝飾音彈在拍點的前面。

拍子▶ 1　2　3　4　1　2　3　4

R.H. | 6̣　2　— ♯4̱ 3̲2̲ | 2 ♯4̲ 3̲2̲5　— |

裝飾音，落在拍點前

✿ 第16小節

D7（2 ♯4 6 i̇）使用轉位，變成D7/A（6̣ 1 2 ♯4），Dm7♭5（2 4 ♭6 i̇）使用轉位後變成Dm7♭5/A♭（♭6̣ 1 2 4）。

D7/A ＝ 6̣　1　2　♯4

Dm7♭5/A♭ ＝ ♭6̣　1　2　4

→

	D7/A				Dm7♭5/A♭			
	♯4	4	4	4	♭4	4	4	4
	2	2	2	2	2	2	2	2
L.H.	1	1	1	1	1	1	1	1
	6̣	6̣	6̣	6̣	♭6̣	6̣	6̣	6̣

最低音為6̣　　　最低音為♭6̣

練習曲 Op.10, No.3 離別曲

Etude in E major, Op.10 No.3

調性：C

節奏：4/4　Slow Soul

伴奏：♫ ♫ ♫ ♫

TRACK **20**

蕭邦
Chopin

D7/A	Dm7♭5/A♭	C/G	G	Am	Em7	F

i̇ 2̇ 7 i̇ 2̇ 3̇ i̇ 2̇ | 3̇ — 3̇ 2̇ i̇ 6 | 7 — i̇ 7 6̇ 3̇ | 5̇ — 6̇ 5̇ 4̇ i̇

```
#4 4 4 4 ♮4 4 4 4      3 5 1 3
2 2 2 2  2 2 2 2    5 1 3 5 1   —   2 5 5 5 6 3 1   3 2 5 7 4 1 6
1 1 1 1  1 1 1 1
6 6 6 6 ♭6 6 6 6
```

rit...

C	Fm	C	Fm	C		Fm	C

3̇ — 3̇ 2̇ i̇ ♭6 | 3̇ — 3̇ 2̇ i̇ ♭6 | 3̇ — — — | 3̇ — 3̇ 2̇ i̇ 5̇ | i̇ — 3̇ — (i̇ 3̇)

```
          ♭6                 ♭6                                2
1 5 3 5 4 —    1 5 3 5 4 —    1 5 3 5 3 1 5 3    1          1 5 3 5 1 —
                                               ♭6
                                               4 — — —
```

rit... **Fine**

99

21 第八號鋼琴奏鳴曲 Op.13 悲愴第二樂章

Piano Sonata No.8, Op.13, Pathetique Movement II

　　此曲為貝多芬早期作品的顛峰之作，是少數他親自寫上標題的作品，創作時期約在1798~1799年間，也是在這段時間，貝多芬的耳疾開始出現徵兆並急速影響他。此作品反映了他前半生的寫照，內心孤獨又不向命運低頭的性格。在此改編的是悲愴第二樂章，柔和的旋律、如詩的行板。

彈奏解析

✽ 第1~3小節

左手以八分音符輕柔的分解伴奏，和弦有許多的轉位運用。

| C | G/F | C/E | G/B | C | G/B | Am | D/F♯ |

L.H. 1 5 1 5 4 5 7 5 ｜ 3 5 1 5 7 5 2 5 ｜ 1 5 7 5 6 3 ♯4 2 ｜

根音F　　　根音E　　　根音B　　　省略3　省略2　省略1　省略6

✽ 第3小節

連續四拍換和弦，要注意踏板的踩換。

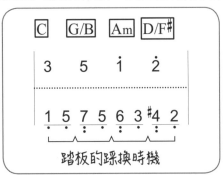

C　G/B　Am　D/F♯

3　5　1̇　2̇

1 5 7 5 6 3 ♯4 2

踏板的踩換時機

✽ 第17~20小節

B段以三和弦作和聲的伴奏，和A段主題做區隔，而且左手音域集中。

| Am | | E/G♯ | Am | E7/B | Am/C | D7 | D♯dim7 |

3 — 3 1̇ 7 6 ｜ 3 — 3 1̇ 7 6 ｜ 3 — 3 1̇ 7 6 ｜ 5 ♯4 4 6̇ 5 ｜

```
                                          ♯5 5 5 5
3 3 3 3 3 3 3 3   3 3 3 3 3 3 3 3   3 3 3 6 6 6 6 6   6 6 6 6 6 6 6 6
1 1 1 1 1 1 1 1   7 7 7 7 1 1 1 1   2 2 2 2 3 3 3 3   ♯4 4 4 4 4 4 4 4
6 6 6 6 6 6 6 6   ♯5 5 5 5 6 6 6 6   7 7 7 1 1 1 1 1   2 2 2 2 ♯2 2 2 2
```

和弦轉位後，音域集中在中央Do附近

100

✿第21~23小節

右手的指法：

R.H.│5 — 6 6 1 3│3 2 7 7 6 5 #4 3 2 #1 3 2 4 6│5 · 2 7 2 7 5│

指法▶ ① ③⑤ ②① ⑤ ④③ ②①③② ④③②① ③ ⑤ ③⑤ ③①

✿第23~24小節

右手的旋律和左手的伴奏音域很接近，彈奏時要盡量突顯旋律部分，但是不要太重。

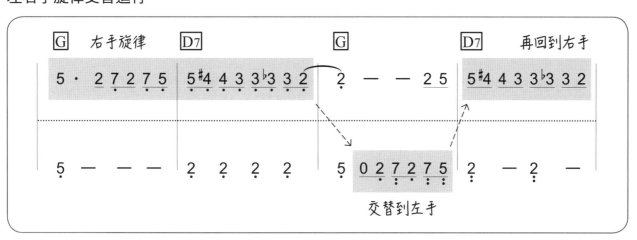

音域相近，旋律要明顯

✿第23~26小節

左右手旋律交替進行：

交替到左手

第八號鋼琴奏鳴曲 Op.13 悲愴第二樂章

Piano Sonata No.8, Op.13, Pathetique Movement II

調性：C

節奏：4/4 Slow Soul

伴奏：

TRACK 21

貝多芬
Beethoven

22 天鵝湖
Swan Lake Theme

1875年，柴可夫斯基受邀為大型舞劇劇本《天鵝湖》譜寫音樂，然而當時的音樂在芭蕾舞劇中地位不是很重要，但柴可夫斯基所作的音樂卻如交響樂般的澎湃，使得1877年的首演慘敗。直到1894年經由編導大師馬里斯‧裴堤帕（Marius Petipa）和其助手萊夫‧伊凡諾夫（Lev Ivanov）重新編舞並演出後，才成功讓《天鵝湖》成為不朽的經典芭蕾舞劇。而《天鵝湖》的音樂在後來也被改編成音樂會上演奏的〈天鵝湖〉組曲，出版於1900年，成為家喻戶曉的經典曲目。

彈奏解析

左手以舒緩的8 Beat分解式來表現沉靜的湖面情景。

✿ 第1小節

和弦只佔兩拍時，可以用「♪♪ ♩」的形式彈奏。

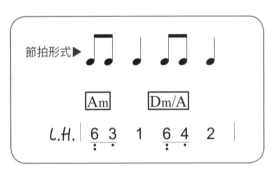

彈奏時，左手的伴奏不一定要每拍都有音，可以做一些長音或是連結音，讓曲子有層次感，也跟後段主題再現時有所區隔。

模式〈一〉利用長音作層次　　　　模式〈二〉使用連結線

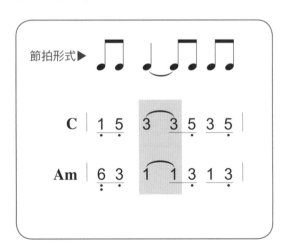

❀第18小節

左手用十六分音符做分解，提升曲子的層次感和豐富性。指法運用上要注意①指和②指的轉換以及音符之間的距離。練習時，建議先把速度放慢，以一拍一音、一拍兩音、一拍四音的方式循序漸進，熟悉音和指法之後再把速度加快。

Am Dm/A

L.H. | 6 3 6 7 1 7 6 3 | 6 4 6 7 1 7 6 4 |

指法▶ ⑤ ② ① ② ① ② ① ② ⑤ ② ① ② ① ② ① ②

↓
根音A

Am

L.H. | 6 3 6 7 | 1 7 6 3 | ⟶ 一拍一音

Am Dm/A

L.H. | 6 3 6 7 1 7 6 3 | 6 4 6 7 1 7 6 4 | ⟶ 一拍兩音

Am Dm/A

L.H. | 6 3 6 7 1 7 6 3 | 6 4 6 7 1 7 6 4 | ⟶ 一拍四音,可以慢慢加快速度

柴可夫斯基（Peter Ilyitch Tchaikovsky，1840－1893）

柴可夫斯基是一位俄國浪漫樂派作曲家，他的作品帶有國民樂派的特徵，卻仍以浪漫樂派為基準，他的風格影響了很多後來者。柴可夫斯基天生憂鬱孤獨的性格，導致他的作品時常滲入了悲傷的色彩，不過他的旋律線條流暢且多變，加上他對於樂器總是能夠巧妙地運用，使他能夠隨心所欲地在音樂中鮮明地刻劃出想要的角色。柴可夫斯基最具代表性的三大芭蕾舞劇為《天鵝湖》、《睡美人》、《胡桃鉗》，除此之外，還有8部歌劇、7首交響曲、管弦樂幻想曲《羅密歐與茱麗葉序曲》、鋼琴協奏曲、小提琴協奏曲以及其他室內樂、合唱曲等等，其作品數量非常龐大。

天鵝湖

Swan Lake Theme

調性：Am

節奏：4/4 Slow Soul

伴奏：

TRACK 22

柴可夫斯基
Tchaikovsky

| B | E7 | Am | Dm/A | Am | Am | F#dim | E7 |

7 · #4 7 3 | 3 — 6 7 1 2 | 3 · 1 3 · 1 | 3 · 6 1 6 4 1

| Am | Dm/A | Am | Dm/A | Am | Am | F#dim | E7 |

6 — 0 2 1 7 | 3 — 6 7 1 2 | 3 · 1 3 · 1 | 3 · 6 1 6 4 1

rit...

| Am |

6 — 1 —

Fine

Slow Rock
─慢搖滾樂─

慢搖滾樂出現於70年代早期,是一種溫和的商業音樂模式,它傳承了搖滾樂歌手和創作者的作品框架,卻柔和了搖滾樂的界限。在整個70年代,慢搖滾樂都是電視廣播中的主流音樂,並最終成為80年代廣受歡迎的音樂風格。慢搖滾樂又稱為三連音(Triplets)的伴奏法,拍子記號為4/4,它的特點是每小節打十二下,音樂特性具有柔和抒情之韻味。

─── 伴奏型態 1 ───

Slow Rock在節奏上以「三連音」為主要架構。三連音是指在一拍裡平均彈奏三個音,算拍時,會用「123,223,323,423」的方式來數拍。

一般Slow Rock會用分散和弦的方式彈奏。整組伴奏的最高音可用和弦的根音或三音彈奏。以下用C、G兩個和弦舉例。

(1) 最高音彈奏根音,C和弦根音為1(C),G和弦根音為5(G),伴奏依和弦排列順序彈奏。

L.H.

C	G
₃ ₃ ₃ ₃	₃ ₃ ₃ ₃
1351 53 1351 53	5725 27 5725 27
↓ ↓	↓ ↓
最高音為高八度根音	高八度根音

(2) 最高音彈奏三音,C和弦三音為3(E),G和弦三音為7(B),伴奏依「根音─五音─根音─三音─根音─五音」的順序彈奏。

L.H.

C	G
最高音為高八度三音	高八度三音

23 聖母頌
Ave Maria, D.839

　　舒伯特28歲時在奧地利參加演奏旅行，回國之後有感於旅行途中閱讀的詩篇、情深的知己和美麗的天地因而寫下此曲。此曲原名為「Ellens Gesang III」，1825年舒伯特根據蘇格蘭文豪沃爾特‧斯各特的敘事長詩《湖上美人》中的《愛倫之歌》而寫作的歌曲。

彈奏解析

全曲左手以放鬆、輕柔的分解模式伴奏。

✿ 第1~4, 27~32小節

一、三拍的第一個音都在左手，之後交替到右手。在彈奏時，要聽起來像是由一手完成。

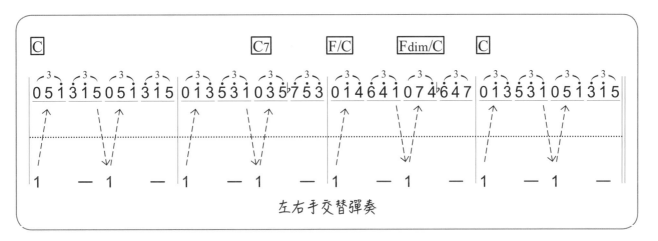

✿ 第6~8小節

轉位時將指定的根音先彈奏出來，再按和弦音的順序分解即可。

聖母頌

Ave Maria, D.839

舒伯特
Schubert

調性：C

節奏：4/4 Slow Rock

伴奏：

TRACK 23

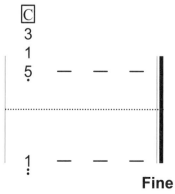

Fine

24 幻想即興曲
Fanstasic-Impromptu Op.66

蕭邦總共創作了4首即興曲，曲目的編號是依據出版時間來定，而不是以作曲先後順序，因此，這首第四號即興曲又名「幻想即興曲」雖然是最晚出版，但卻是最早創作，也是最著名的即興曲。即興曲雖說是一種不受拘束的樂曲形式，卻又不完全是作曲家的即興創作，而是以固定的曲式呈現出來，這在19世紀浪漫樂派時期非常盛行，除蕭邦以外，李斯特（Liszt）和舒伯特（Schubert）也創作了許多即興曲。在此改編幻想即興曲的中段，速度緩慢，像夜曲風格的情歌。

彈奏解析

用Slow Rock彈奏七和弦時，我們可以用七和弦的七音取代原本高八度的根音。下面以C及C7和弦為例，用C7和弦的七音♭7，取代原本C和弦的高八度根音1。

✿ 第8~9小節

在第三、四拍用G7和弦的七音4取代根音5，讓伴奏聽起來有變化。

✿ 第3小節

左手伴奏改變分解的方向，音型由上至下進行。

112

♣ 第14, 26小節

音型先往上再往下進行，是較困難的指法彈奏，須特別留意。

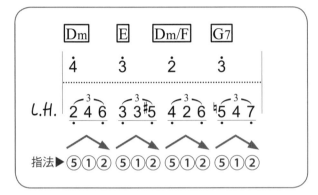

蕭邦（Frederic Chopin，1810－1849）

19世紀波蘭最偉大的作曲家兼鋼琴家－蕭邦，是浪漫樂派時期代表人物之一。蕭邦從小就很喜愛波蘭民間音樂，6歲開始學習鋼琴，7歲時即嶄露天分創作《波蘭舞曲》，還不到20歲就已成名，後來因華沙起義失敗而搬到巴黎定居，並從事教學與創作，最後在39歲時英年早逝。蕭邦創作了大量的鋼琴曲，而且大多以小品的形式呈現，他經常使用一種「彈性速度（Tempo Rubato）」的手法，以自然的節奏來表現如歌似的旋律。蕭邦創作的作品以鋼琴曲為主，並且大部分皆帶有濃濃的波蘭風味，有豪邁的波蘭舞曲、開朗且情感豐富的馬祖卡舞曲、F小調幻想曲、鋼琴協奏曲、鋼琴奏鳴曲、前奏曲、練習曲、敘事曲、圓舞曲、即興曲、船歌、夜曲等等，因此被譽為「鋼琴詩人」。

幻想即興曲
Fanstasic-Impromptu Op.66

蕭邦
Chopin

調性：C

節奏：4/4 Slow Rock

伴奏：

TRACK 24

G/C	G7/C	C		G7		G	F

5　—　6 5 1 2 ｜ 3　—　5　5 ｜ 4 3 2 3 1 ｜ 5　—　6　—

1 5 7 2 7 5 1 5 7 4 7 5 ｜ 1 5 1 3 1 5 1 5 3 5 3 1 ｜ 4 2 5 3 1 5 2 7 5 1 5 3 ｜ 5 2 5 7 5 2 4 1 4 6 4 1

A7		Dm	E	F	G	C		D7		G7	

6　—　♭7 6 2 3 ｜ 4 3 2 3 ｜ 1　—　3 · 2 ｜ 2　—　—　—

6 3 5 #1 5 3 6 3 5 #1 5 3 ｜ 2 4 6 3 3 #5 4 2 6 5 4 7 ｜ 1 5 1 3 1 5 2 #4 1 2 1 4 ｜ 5 2 5 7 5 2 5 2 4 7 4 2

G7		C		G		G	F

5　—　6 5 1 2 ｜ 3　—　5　5 ｜ 4 3 2 3 1 ｜ 5　—　6　—

5 2 5 7 5 2 5 2 4 7 4 2 ｜ 1 5 1 3 1 5 1 5 3 5 3 1 ｜ 4 2 5 3 1 5 2 7 5 1 5 3 ｜ 5 2 5 7 5 2 4 4 6 1 6 4

A7		Dm	E	Dm/F	G	C		G/C		G7		C

6　—　♭7 6 2 3 ｜ 4 3 2 3 ｜ 1　—　3 · 2 ｜ 2　—　1 · 5

6 3 6 #1 6 3 6 3 5 1 5 3 ｜ 2 4 6 3 3 #5 4 2 6 5 4 7 ｜ 1 5 1 3 1 5 1 5 7 4 7 5 ｜ 1 5 7 4 7 5 1 5 1 3 1 5

114

rit...

a tempo

rit...

Fine

Swing
—搖擺樂—

搖擺樂起源於1830年左右的波希米亞，它是一種快速二拍的舞曲，由於音樂強調小節裡的下半拍或弱拍，因而帶來搖擺的感覺。搖擺樂也有人認為它是屬於爵士音樂狐步（Fox trot），即興的，不按樂譜演奏的。搖擺樂樂團通常會有獨奏樂手為編制好的音樂加上即興演奏。搖擺樂奏在進行曲（March）、雙人舞曲（Passo Double）也可使用。節拍速度大致多為中等至輕快，帶有搖擺的節奏感。

——伴奏型態 1——

一拍一下。一、三拍用左手彈奏，二、四拍則用右手。在演奏時，左手主要以和弦單音彈奏，但第一拍要彈奏根音。右手則是彈奏完整和弦。

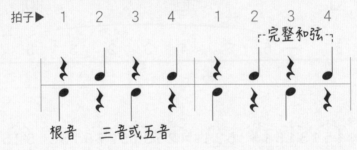

以C和弦為例，左手第一拍彈奏根音，第三拍彈奏三音或五音，右手彈奏完整C和弦。

完整C和弦

C								
	5		5		5		5	
	3		3		3		3	
0	1	0	1		0	1	0	1
1̣	0	5̣	0		1̣	0	3	0
根音		五音					三音	

——伴奏型態 2——

同樣也是一拍一下，但以左手來伴奏。一、三拍彈奏根音，二、四拍彈奏其餘和弦組成音。以C和弦為例，根音1彈在一、三拍，剩下和弦組成音3、5彈在二、四拍。

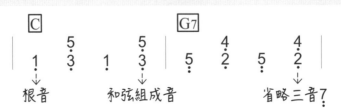

116

25 青少年曲集 Op.68 No.10 快樂的農夫
Album für die Jugend, Op.68 No.10 Fröhlciher Landmann

　　此曲選自舒曼的《青少年曲集》，是舒曼為了大女兒瑪莉十歲生日所創作的鋼琴曲集。伴奏的表現就如同這首曲子的曲名一樣，輕鬆而愉快。

彈奏解析

✱ 第2小節

C和弦（135）在同一小節內可分為 $\frac{3}{1}$ 和 $\frac{5}{3}$ 兩組，伴奏就可聽到兩個不同的層次。

```
              3   3        5   5
L.H.｜ 0   1   1    0   3   3  ｜
```

✱ 第4小節

彈奏G7（5724）時，將和弦轉位（7245）並省略五音2，不只將屬七表現出來，也讓彈奏較為方便。

G7		C	

```
4́  2́  5  4   3  1   5  3

       5   5
       4   4        3   3
   0   7́  7́   0   1   1
       .   .
```

省略五音2

左手的伴奏除了和右手齊奏的地方，都是用跳音彈奏。

舒曼（Robert Schumann，1810－1856）

出生於德國的舒曼，在熱愛文學的父親耳濡目染之下，也對文學有著濃厚的興趣。舒曼原先遵照母親的期望攻讀法律，卻在聽完一場帕格尼尼（Paganini）的演奏會之後，立志要成為一名鋼琴家。因起步的較晚，他強迫自己用長時間練琴，並且發明一種高強度鍛鍊手指的方式，卻造成手指永久性傷害，無法繼續圓夢成為鋼琴家，因此，舒曼只好轉往作曲家的路途邁進。舒曼的作品以鋼琴曲和藝術歌曲最具代表性，他創作了100多首藝術歌曲，大部分是為了表達他對妻子克拉拉的愛，因具備文學背景，使舒曼的音樂豐富細膩並充滿了文學氣質。除了作曲之外，舒曼也致力於創辦音樂雜誌並擔任樂評，同時也提攜了蕭邦（Chopin）、布拉姆斯（Brahms）、白遼士（Berlioz），後來也都成為了著名的音樂家，對於浪漫樂派的發展有重要的影響。

青少年曲集 Op.68 No.10 快樂的農夫

Album für die Jugend, Op.68 No.10 Fröhlciher Landmann

調性：C
節奏：4/4 Swing
伴奏：

TRACK 25

舒曼
Schumann

118

C				F		C		G7		C		Dm7	G7	C	

Melody:
$\dot{1}$ · $\underline{\dot{3}}\dot{5}$ · $\dot{1}$ | $\dot{4}\dot{6}$ $\dot{1}\dot{6}$ $\dot{5}$ · $\dot{3}$ | $\dot{4}\dot{2}$ $\dot{5}\dot{4}$ $\dot{3}\dot{1}$ $\dot{5}\dot{3}$ | $\overset{.}{2}$ 7 $\dot{1}$ | 4 4 3 — |

Accompaniment:
$\underline{0\ 1}$ $\overset{3}{1}$ $\overset{3}{0\ 3}$ $\overset{5}{3}$ | $\underline{0\ 4}$ $\overset{6}{4}$ $\overset{6}{0\ 3}$ $\overset{5}{3}$ | $\underline{0\ \underset{.}{7}}$ $\overset{5}{\underset{.}{7}}$ $\overset{5}{4}$ $\overset{4}{0\ 1}$ $\overset{3}{1}$ | $\underline{0\ \underset{.}{4}}$ $\underline{0\ \underset{.}{5}}$ $\underset{.}{1}$ — |

Fine

119

26 第九十四號交響曲「驚愕」第二樂章
Symphony No.94 Surprise Movement II

這首是海頓（Haydn）十二首倫敦交響曲之中的第二首，創作於1791年。據說是因為當時聆聽音樂會的觀眾常常不小心睡著，因此海頓譜寫了這首曲子，為了捉弄睡著的觀眾之外，也嘲弄了那些不懂音樂卻硬要裝懂的貴族們。因為第二樂章中力度變化非常大、帶有戲謔意味，所以此作品又稱作「驚愕交響曲」。

彈奏解析

✱ 第1~8小節

將Swing Walking Bass的技巧運用在此伴奏，簡單又好聽。Bass的音域用在 5̇ 以下為佳，沉穩而厚實。

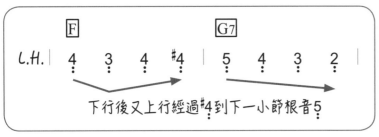

✱ 第3~4小節

這裡F和弦改變Bass的行進方向，目的要回到下一小節G和弦的根音 5̇。

下行後又上行經過 #4 到下一小節根音 5̇

✱ 第8小節

曲子從一開始都是以小聲進行，但是這裡的第三拍要做突強，以達到驚愕的效果。

強，大聲，此曲的驚愕精神所在！

第九十四號交響曲「驚愕」第二樂章
Symphony No.94 Surprise Movement II

調性：C
節奏：4/4 Swing
伴奏：

TRACK 26

海頓
Haydn

Fine 121

27 D大調嘉禾舞曲
Gavotte in D major

　　在十六和十七世紀晚期流行於法國的鄉村舞曲，也是一種正式的宮廷舞曲，大多為中庸的2/4拍或4/4拍，通常從第三拍開始演奏。由於嘉禾舞曲來自鄉村，多帶有田園風。在巴洛克組曲中，嘉禾舞曲常被置於薩拉邦德舞曲和基格舞曲之間。

彈奏解析

✿ 第1~8小節

A段部分左手以跳音的方式來彈奏，表達輕鬆愉悅的心情。

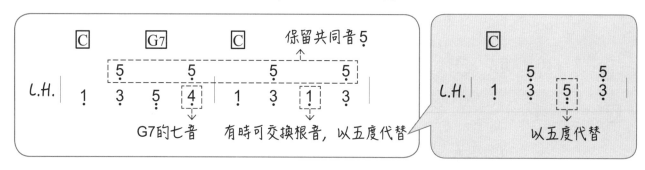

右手裝飾音在彈奏上要短並且輕巧，裝飾音後的第二拍以跳音彈奏。

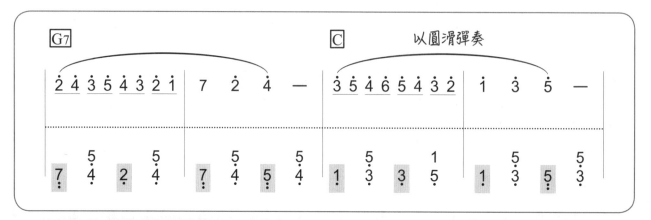

✿ 第9~16小節

B段持續兩小節的和弦進行時，可以用不同的和弦音當作最低音，豐富低音的層次。右手則以圓滑的方式來彈奏。

✤ 第18, 25~30小節

左手改用八分音符分散和弦的伴奏，讓樂曲轉換柔和舒適的感覺。

C | 1 5 3 5 3 5 3 5 | F | 4 1 6 1 6 1 6 1 | G | 5 2 7 2 7 2 7 2 |

✤ 第29~32小節

右手出現十六分音符。當演奏速度較快時，注意十六分音符在彈奏上要平均。

R.H. | 6 1765 4 6 | 5 5654 3 5 | 4 6543 2 7 | 1 1 1 — |

平均, 不要過快

✤ 第20小節

連續兩拍快速音群的彈奏，指法使用上盡量不要有大幅度的轉換會比較容易彈奏。

R.H. | 3 5 #4 5 6 5 ♮4 3 2 5 7 5 |
拍子▶ ①③②③④③②① ③ ① ③ ①

D大調嘉禾舞曲

Gavotte in D major

調性：C
節奏：4/4　Swing
伴奏：

TRACK 27

郭賽克
Gossec

[A]

[B]

[C] **[G7]** **[C]** **[C]** **[D7]** **[G7]**

Melody: 5 6 5 3 4 5 4 2 | 1 7̲1̇ 1̇ — | 3̇ 1̇ 6 1̇ 6 #4 | 5 #4̲5 5 — ‖

Bass: 1. 5/3. 5. 5/4. | 1. 5/3. 1. 5/3. | 1. 5/3. 2. 1/6/#4. | 5. 5/4. 5. — ‖

[G7] **[C]**

[B]

Melody: 2̇ 4 3̇ 5 4̇ 3 2 1̇ | 7 2̇ 4̇ — | 3̇ 5 4̇ 6 5̇ 4 3 2̇ | 1̇ 3̇ 5̇ —

Bass: 7. 5/4. 2. 5/4. | 7. 5/4. 5. 5/4. | 1. 5/3. 3. 1/5. | 1. 5/3. 5. 5/3.

[Dm/F] **[Dm]** **[C/G]** **[G7]** **[C]**

Melody: 6̇ 5 5̇ 4 4̇ 3 3 2̇ | 2̇ 4̇ 6̇ — | 5̇ 3 7 1̇ 4̇ 2 6 7 | 1̇ 7̲1̇ 1̇ — ‖

Bass: 4. 2/6/4. 6. 2/6/4. | 2. 2/6/4. 4. 2/6/4. | 5. 3/1/5. 5. 4/2/7/5. | 1. 1. 1. — ‖

Fine

28 鱒魚
The Trout D.550

「鱒魚」原是18世紀德國詩人舒巴特所做的一首詩。1817年，舒伯特將這首詩譜成歌曲。1819年受大提琴家包姆嘉特納所託，以「鱒魚」的旋律，作為其作品114號「A大調鋼琴五重奏」當中第四樂章變奏的主題，因而此首鋼琴五重奏又稱作「鱒魚五重奏」。

彈奏解析

✱ 第5~6小節

將C和弦變成1和 $\frac{5}{3}$；一、三拍彈奏1，二、四拍彈奏 $\frac{5}{3}$，藉由左手伴奏的擺盪，呈現輕快有活力的音樂性。

```
        C

        │     5       5  │  5       5  │
L.H.    │  1     1       │  1     1    │
        │     3       3  │  3       3  │

        此伴奏方式, 呈現輕快有活力的感覺
```

✱ 第7~8小節

G7和弦彈奏時，省略三音7，可以比較容易彈奏。

```
        G7                        G7

           4       4                  4       4
           2       2                  2       2
L.H.    5     5        ──────→  5        5
        ̣     [7]   ̣   [7]         ̣    2    ̣    2

        G7和弦（5 7 2 4）      可省略其中三音的聲部更好彈
```

全曲的左手伴奏用跳音的方式彈奏，比較輕巧也可以襯托主旋律的優美。右手的主旋律則是跳音和圓滑交替進行。

鋼琴五重奏

在巴洛克時期的義大利，演出場地以皇室貴族的宅第供貴族們欣賞的音樂，為了與教堂和劇場音樂作出區隔，稱之為室內樂，到了古典樂派時期，室內樂產生新的形式並且不再侷限於皇室貴族欣賞。室內樂在樂器上的編制是以一個聲部一支樂器演奏為原則，並依據演奏樂器的人數，可分為二重奏、三重奏、四重奏、五重奏…等等。鋼琴五重奏是一種由鋼琴和其他四樣樂器所組成的室內樂形式，其他四樣樂器一般是由兩支小提琴、一支中提琴和一支大提琴所組成，但是在舒伯特的《鱒魚》鋼琴五重奏中，省略了第二小提琴，加上一支低音提琴，增加低音聲部的厚度，是個比較特殊的編制。

鱒魚
The Trout D.550

調性：C

節奏：4/4 Swing

伴奏：

TRACK **28**

舒伯特
Schubert

F C G C

| 6 | 6 | 6 | i̇ | i̇ | — | 5 | 5 | 5 · | 5 | 2̇ | 7 | i̇ | — | — | i̇ |

| 4̣ | 1 / 6̣ | 4̣ | 1 / 6̣ | 1 | 5 / 3 | 1 | 5 / 3 | 5̣ | 4 / 2 | 5̣ | 4 / 2 | 1 | 5 / 3 | 1 | 5 / 3 |

F C G7 C

| 7 6 | 6 | 6 i̇ 7 2̇ | i̇ | — | 5 | 5 | 5 · | 5 | 2̇ | 7 | i̇ | 34#45 | 3̇ | i̇ |

| 4̣ | 1 / 6̣ | 4̣ | 1 / 6̣ | 1 | 5 / 3 | 1 | 5 / 3 | 5̣ | 4 / 2 / 7̣ | 5̣ | 4 / 2 / 7̣ | 1 | 5 | i̇ | 0 |

C C C C

| 1 | 34#45 | i̇ | 5 | 1 | 34#45 | i̇ | 5 | 1̣ | 34#45 | 1 | 5 | 1̣ | 34#45 | 1 | 5 |

| 1̣ | 5̣ | 1 | 0 | 1̣ | 5̣ | 1 | 0 | 1̣ | 5̣ | 1 | 0 | 1̣ | 5̣ | 1 | 0 |

C

| 1̣ | 0 | 0 | 0 |
| 1̣ | 0 | 0 | 0 |

Fine

March
―進行曲―

進 行曲原是舞曲的一種,因為它具有規律強烈的節奏和鮮明的旋律,被應用在軍樂隊中以提升軍隊士氣。後來也被運用到古典音樂的創作中,著名的美國作曲家蘇莎(John Philip Sousa, 1854～1932)有「進行曲之王」的美稱,在他的一生中創作有一百首以上的進行曲。

―― 伴奏型態 1 ――

在節奏上,第二拍用兩個八分音符彈奏,其餘三拍維持四分音符。彈法上,第一拍彈奏根音,後面三拍彈奏除根音外的和弦音。

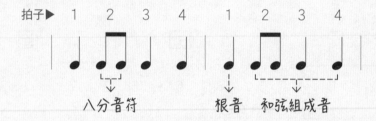

以C和弦為例,第一拍彈奏根音1,後面三拍彈奏和弦音3、5。第二拍彈奏兩個八分音符。

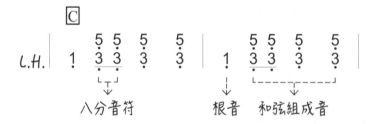

―― 伴奏型態 2 ――

以左右手交替的方式彈奏,左手彈正拍,右手彈奏後半拍。彈奏時,左手可用根音和五音交替使用,右手彈奏完整和弦或和弦轉位。

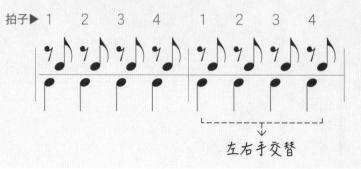

🎹以C、G兩個和弦為例，左手以根音和五音交替彈奏。C和弦根音和五音為1、5，G和弦為5、2。右手彈奏完整C和弦，G和弦則彈奏第一轉位。從C和弦原位到G和弦時使用第一轉位，相較於原位的手指位移會比較小。

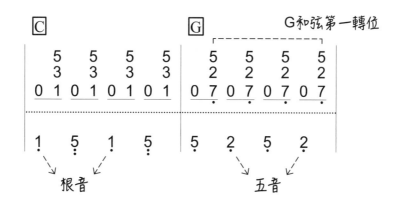

🎹如果要加強音樂的力度和厚度，可以在把一、三拍的根音上加上八度來彈奏。

C				G			
5	5	5	5	5	5	5	5
3	3	3	3	2	2	2	2
0 1	0 1	0 1	0 1	0 7̣	0 7̣	0 7̣	0 7̣

| 1̣ | | 1̣ | | 5̣ | | 5̣ | |
| 1̣ | 5̣ | 1̣ | 5̣ | 5̣ | 2̣ | 5̣ | 2̣ |

↳ 八度根音 ↲

29 軍隊進行曲
Three Military Marches, D.733 No.1

舒伯特所作的許多鋼琴聯彈曲中,以「軍隊進行曲」最為著名。據說是為了奧地利皇家衛隊所譜寫的。

彈奏解析

✿ 第1~6小節

前奏左右手的齊奏要整齊,表現出軍樂隊精神抖擻、整齊劃一的樣子。

皆以跳音彈奏

全曲的伴奏都要以跳音的方式彈奏,以呈現跳躍感並且可以襯托主題。

跳音

右手除了長音的部分之外,和左手的伴奏一樣都是用跳音來彈奏,圓滑線標示的地方則是將音連起來,不彈跳音。

跳音　　跳音　　跳音　　圓滑

軍隊進行曲

Three Military Marches, D.733 No.1

舒伯特
Schubert

調性：C
節奏：4/4 March
伴奏：

TRACK 29

Numbered musical notation (jianpu):

System 1 — G7 / C / G7 / C

Melody: 2̇ 3̇ 4̇ 0 | 3̇ 2̇ 1̇ — | 2̇ 2̇ 2̇ 1̇ 2̇ | 3̇ 4̇ 5̇ 0

Bass: 5̣ 0 0 5̣ | 1̣ 5̣ 1̣ — | 5̣ 0 0 5̣ | 1 0 0 1

System 2 — D7 / G / C / G7

Melody: #4̇ 5̇ 6̇ 7̇ | 5̇ 7 0 0 0 | 5̇ — 4̇ 3̇ | 2̇ — 3̇ 2̇

Bass: 1 1 1 — / 2̣ 3̣ #4̣ | 7 5̣ 5̣ 5̣ 5̣ 5̣ | 1 5̣5̣/3̣3̣ 5̣/3̣ 5̣/3̣ | 5̣ 5̣5̣/4̣4̣ 5̣/4̣ 5̣/4̣

System 3 — C / G7 / C / A7

Melody: 1̇ — 2̇ 3̇ | 5 · 6 5 0 | 5̇ — 4̇ 3̇ | 6̇ — 5̇ 3̇

Bass: 1 5̣5̣/3̣3̣ 5̣/3̣ 5̣/3̣ | 5̣ 5̣5̣/4̣4̣ 5̣/4̣ 5̣/4̣ | 1 5̣5̣/3̣3̣ 5̣/3̣ 5̣/3̣ | 6̣ 5̣5̣/3̣3̣/#1̣1̣ 5̣/3̣/1̣ 5̣/3̣/1̣

System 4 — Dm / A7 / Dm7 / G7 / C

Melody: 4 5̇ 4 | 3̇ 4̇ 3̇ | 2̇ 3 4 5 6 7 1̇ | 2̇ 2̇2̇ 1̇ 2̇ / 7 7 7 6 7 | 3̇ 4̇ 5̇ 0

Bass: 2̣ 6̣/4 6̣ 5̣/3/#1̣ | 6̣/4/2̣ 0 0 0 | 5̣ 0 0 5̣ | 1 0 0 1

System 5 — G7 / C / G7 / C

Melody: 2̇ 3̇ 4̇ 0 / 7 1̇ 2̇ | 3̇ 2̇ 1̇ — / 1̇ 5 3 | 2̇ 2̇2̇ 1̇ 2̇ / 7 7 7 6 7 | 3̇ 4̇ 5̇ 0 / 1̇ 2̇ 3̇

Bass: 5̣ 0 0 5̣ | 1̣ 5̣ 1̣ — | 5̣ 0 0 5̣ | 1 0 0 1

G7	C	C	C
7 1̇ 2̇ · 3̲	1̇ 5̲ 5 #4̂ 5	1̇ 5̲ 5 #4̂ 5	1̇ 5 1̇ 5
4̲̇ 4̲̇ 4̲̇ —	3̲̇ 5̲̇ 5̲̇ #4̇ 5̇	1̣ 5̲̣ 5̲̣ #4̣ 5̣	1̣ 5̣ 1̣ 5̣
5̣ 6̣ 7̣	1̣		

C	C	C	
1̇ 5 3 5	1̇ 5̲ 5 5 5	1̇ 0 1̣̇ 5̣̇ 3̣̇ 0	
1̣ 5̣ 3̣ 5̣	1̣ 5̲̣ 5̲̣ 5̣ 5̣	1 1̣ 0 1 1̣ 0	**Fine**

Tango
─探戈─

探戈起源於阿根廷，19世紀時，來自歐洲和非洲的移民駐足在布宜諾斯艾利斯的酒館、妓院。他們帶來的音樂和當地土著文化結合形成了探戈。20世紀作曲家皮耶佐拉（Astor PanTaleon Piazolla, 1921～1992）將探戈音樂融合古典和爵士元素，使探戈音樂不再附屬於舞蹈，成為可獨立欣賞的器樂曲。在探戈音樂中，常會以班多尼翁（小型手風琴）和小提琴為獨奏樂器，由班多尼翁、小提琴、鋼琴、低音提琴組合成標準探戈樂團。

─伴奏型態 1─

第一拍用附點四分音符彈奏，它的時值長度為一拍半，因此第二拍只需彈奏後半拍。重音落在第二拍後半拍，第三、四拍用斷奏來表現。彈奏時注意觸鍵要剛柔並濟，速度可以有一點彈性，情感要投入。

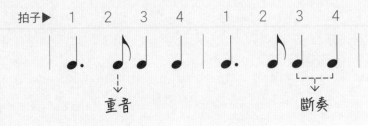

用Tango伴奏時，第一拍可以彈奏根音，重音拍和第四拍會使用五音，第三拍可以彈奏三音或根音。以Cm和弦為例子，第一拍彈奏根音1，重音拍和第四拍以五音5來彈奏，第三拍彈奏三音♭3 或是根音1。

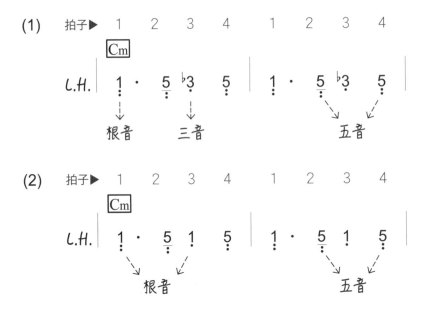

30 卡門—愛情像自由的小鳥
Carmen-L'amour est un oiseau rebelle

〈卡門〉是比才譜寫的歌劇，故事改編自梅里美的同名小說。卡門在劇中是一位吉卜賽女郎，生活在愛慾驅使的感官世界中。此曲以Tango的節奏形式伴奏，Tango源自於阿根廷，原本是水手們在小酒館飲酒作樂時演奏的一種節奏形式。經常可以聽見以手風琴或小提琴為主的Solo。彈奏Tango時剛柔並濟的觸鍵和情感豐富的彈性速度是非常重要的。

彈奏解析

第二拍後半拍改為重音，三、四拍可以斷奏來表現。

```
        Cm
L.H. | 1 · 5 | ♭3   5 |

        Dm
L.H. | 2 · 6 | 4    6 |

        G
L.H. | 5 · 2 | 7    2 |
                 ↓    ↓
                重音  斷奏
```

✽ 第5小節

和弦轉位時，最低音不動，只更換後面兩音的順序。例如Fm/C，依照和弦轉位排列應該是1 4 ♭6，最低音是五音1，但將後面根音4和三音♭6順序調換，和弦彈奏的順序變成1 ♭6 4。

```
Fm/C  →  | 1 · ♭6   4    6 |

G/C   →  | 1 · 5    2    5 |

G7/C  →  | 1 · 5    4    5 |
```

卡門—愛情像自由的小鳥

Carmen-L'amour est un oiseau rebelle

調性：C
節奏：4/4 Tango
伴奏：

TRACK 30

比才
Bizet

138

最新圖書目錄

麥書文化

學習音樂最佳途徑
音樂人必備叢書
專業樂譜

CATALOGUE

鋼琴系列

書名	編著／定價	說明
流行鋼琴自學祕笈 Pop Piano Secrets	招敏慧 編著 定價360元 DVD	最完整的基礎鋼琴學習教本，內容豐富多元，收錄多首流行歌曲鋼琴套譜，附DVD。
超級星光樂譜集1~3（鋼琴版） Super Star No.1~No.3 (Piano version)	朱怡潔、邱哲豐等 編著 定價380元	61首「超級星光大道」對戰歌曲總整理，10強爭霸，好歌不寂寞。完整吉他六線譜、簡譜及和弦。
新世紀鋼琴古典名曲30選（另有簡譜版）	何真真、劉怡君 編著 定價360元 2CD	編者收集並改編各時期知名作曲家最受歡迎的曲目。詳解歷史源由與社會背景，更有編曲技巧說明。附有CD音樂的完整示範。
新世紀鋼琴台灣民謠30選（另有簡譜版）	何真真 編著 定價360元 2CD	編者收集並改編台灣經典民謠歌曲。每首歌都附有歌詞，描述當時台灣的社會背景，更有編曲解析。本書另附有CD音樂的完整示範。
電影主題曲30選（另有簡譜版） 30 Movie Theme Songs Collection	朱怡潔 編著 定價320元	30部經典電影主題曲，「B.J.單身日記：All By Myself」、「不能說的‧秘密：Secret」、「魔戒三部曲：魔戒組曲」……等。電影大綱簡介、配樂介紹與曲目賞析。
婚禮主題曲30選 30 Wedding Songs Collection	朱怡潔 編著 定價320元	精選30首適合婚禮選用之歌曲，〈愛的禮讚〉、〈人海中遇見你〉、〈My Destiny〉、〈今天你要嫁給我〉……等，附樂曲介紹及曲目賞析。
鋼琴和弦百科 Piano Chord Encyclopedia	麥書文化編輯部 編著 定價200元	漸進式教學，深入淺出了解各式和弦，並以簡單明瞭和弦方程式，讓你了解各式和弦的組合方式，每個單元都有配合的應用練習題，讓你加深記憶、舉一反三。
交響情人夢鋼琴特搜全集(1)(2)(3)	朱怡潔、吳逸芳 編著 定價320元	日劇及電影《交響情人夢》劇中完整鋼琴樂譜，適度改編、難易適中。
鋼琴動畫館（日本動漫/西洋動畫） Piano Power Play Series Animation No.1	朱怡潔 編著 定價360元 附演奏示範 QR Code	收錄日本/西洋經典卡通化鋼琴曲，左右手鋼琴五線套譜。原曲採譜、重新編曲、適合進階彈奏者。內附日本語、羅馬拼音歌詞。附MP3全曲演奏示範。
Playitime 陪伴鋼琴系列 拜爾鋼琴教本(1)～(5)	何真真、劉怡君 編著 每本定價250元 DVD	從最基本的演奏姿勢談起，循序漸進引導學習者奠定鋼琴基礎，並加註樂理及學習指南，涵蓋各種鋼琴彈奏技巧，內附教學示範DVD。

烏克麗麗系列

書名	編著／定價	說明
烏克麗麗完全入門24課 Complete Learn To Play Ukulele Manual	陳建廷 編著 定價360元 附影音教學 QR Code	烏克麗麗輕鬆入門一學就會，教學簡單易懂，內容紮實詳盡，隨書附贈影音教學示範，學習樂器完全無壓力快速上手！
快樂四弦琴(1)(2) Happy Uke	潘尚文 編著 定價320元 (1)附示範音樂下載QR code (2)附影音教學QR code	夏威夷烏克麗麗彈奏法標準教材。(1)適合兒童學習，徹底學好「搖擺、切分、三連音」三要素。(2)適合已有基礎及進階愛好者，徹底學習各種常用進階手法，熟習使用全把位概念彈奏烏克麗麗。
烏克城堡1 Ukulele Castle	龍映育 編著 定價320元 附影音教學 QR Code	從建立節奏感和音到認識音符、音階和旋律，每一課都用心規劃歌曲、故事和遊戲。附有教學MP3檔案，突破以往琴式的伴唱方式，結合烏克麗麗與木箱鼓，加上大提琴跟鋼琴伴奏，讓老師進行教學、說故事和帶唱遊活動時更加多變化！
烏克麗麗民歌精選 Ukulele Folk Song Collection	張國霖 編著 每本定價400元	精彩收錄70-80年代經典民歌99首。全書以C大調採譜，彈奏簡單好上手！譜面閱讀清晰舒適，精心編排減少翻閱次數。附常用和弦表、各調音階指板圖、常用節奏&指法。
烏克麗麗名曲30選 30 Ukulele Solo Collection	盧家宏 編著 定價360元 DVD+MP3	專為烏克麗麗獨奏而設計的演奏套譜，精心收錄30首名曲，隨書附演奏DVD+MP3。
I PLAY－MY SONGBOOK音樂手冊 I PLAY－MY SONGBOOK	潘尚文 編著 定價360元	收錄102首中文經典及流行歌曲之樂譜，保有原曲風格、簡譜完整呈現，各項樂器演奏皆可。
烏克麗麗指彈獨奏完整教程 The Complete Ukulele Solo Tutorial	劉宗立 編著 定價360元 DVD	詳述基本樂理知識、102個常用技巧，配合高清影片示範教學，輕鬆易學。
烏克麗麗二指法完美編奏 Ukulele Two-finger Style Method	陳建廷 編著 定價360元 DVD+MP3	詳細彈奏技巧分析，並精選多首歌曲使用二指法重新編奏，二指法影像教學、歌曲彈奏示範。
烏克麗麗大教本 Ukulele Complete textbook	龍映育 編著 定價400元 DVD+MP3	有系統的講解樂理觀念，培養編曲能力，由淺入深地練習指彈技巧，基礎的指法練習、對拍彈唱、視譜訓練。
烏克麗麗彈唱寶典 Ukulele Playing Collection	劉宗立 編著 定價400元	55首熱門彈唱曲譜精心編配，包含完整前奏間奏，還原Ukulele最純正的編曲和演奏技巧。詳細的樂理知識解說，清楚的演奏技法教學及示範影音。

古典吉他系列

書名	編著／定價	說明
樂在吉他 Joy With Classical Guitar	楊昱泓 編著 定價360元 附影音教學 QR Code	本書專為初學者設計，學習古典吉他從零開始。詳盡的樂理、音樂符號術語解說、吉他音樂家小故事，完整收錄卡爾卡西二十五首練習曲，並附詳細解說。
古典吉他名曲大全(一)(二)(三) Guitar Famous Collections No.1 / No.2 / No.3	楊昱泓 編著 每本定價550元 (一)(三) DVD+MP3 (二)附影音教學 QR Code	收錄多首古典吉他名曲，附曲目簡介、演奏技巧提示，由留法名師示範彈奏。五線譜、六線譜對照，無論彈民謠吉他或古典吉他，皆可體驗彈奏名曲的感受。
新編古典吉他進階教程 New Classical Guitar Advanced Tutorial	林文前 編著 定價550元 DVD+MP3	收錄古典吉他之經典進階曲目，可作為卡爾卡西的銜接教材，適合具備古典吉他基礎者學習。五線譜、六線譜對照，附影音演奏示範。

電貝士系列

書名	編著／定價	說明
電貝士完全入門24課 Complete Learn To Play E.Bass Manual	范漢威 編著 定價360元 DVD+MP3	電貝士入門教材，教學內容由深入淺、循序漸進，隨書附影音教學示範DVD。
放克貝士彈奏法 Funk Bass	范漢威 編著 定價360元 CD	最貼近實際音樂的練習材料，最健全的系統學習與流程方法。30組全方位完整訓練課程，超高效率提升彈奏能力與音樂認知，內附音樂學習光碟。
搖滾貝士 Rock Bass	Jacky Reznicek 編著 定價360元 CD	電貝士的各式技巧解說及各式曲風教學。CD內含超過150首關於搖滾、藍調、靈魂樂、放克、雷鬼、拉丁和爵士的練習曲和基本律動。

新書系列

二胡入門三部曲 — 黃子銘 編著　定價400元 附影音教學 QR Code
By 3 Step To Playing Erhu
教學方式創新，由G調第二把位入門。簡化基礎練習，針對重點反覆練習。課程循序漸進，按部就班輕鬆學習。收錄63首經典民謠、國台語流行歌曲。精心編排，最佳閱讀舒適度。

DJ唱盤入門實務 — 楊立鈦 編著　定價500元 附影音教學 QR Code
The DJ Starter Handbook
從零開始，輕鬆入門－認識器材、基本動作與知識。演奏唱盤；掌控節奏－Scratch刷碟技巧與Flow、Beat Juggling；創造律動，玩轉唱盤－抓拍與丟拍、提升耳朵判斷力、Remix。

木箱鼓完全入門24課 — 吳岱育 編著　定價360元 附影音教學 QR Code
Complete Learn To Play Cajon Manual
循序漸進、深入淺出的教學內容，掃描書中QR Code即可線上觀看教學示範。讓你輕鬆入門24課，用木箱鼓合奏玩樂團，一起進入節奏的世界！

民謠彈唱系列

彈指之間 — 潘尚文 編著　定價380元 附影音教學 QR Code
Guitar Handbook
吉他彈唱、演奏入門教本，基礎進階完全自學。精選中文流行、西洋流行等必練歌曲。理論、技術循序漸進，吉他技巧完全攻略。

指彈好歌 — 吳進興 編著　定價400元
Great Songs And Fingerstyle
附各種節奏詳細解說、吉他編曲教學，是基礎進階學習者最佳教材，收錄中西流行必練歌曲、經典指彈歌曲。且附前奏影音示範、原曲仿真編曲QRCode連結。

就是要彈吉他 — 張雅惠 編著　定價240元
作者超過30年教學經驗，讓你30分鐘內就能自彈自唱！本書有別於以往的教學方式，僅需記住4種和弦按法，就可以輕鬆入門吉他的世界！

吉他玩家 — 周重凱 編著　定價400元
Guitar Player
2019全新改版，最經典的民謠吉他技巧大全，收錄多首近年熱門流行彈唱歌曲，基礎入門、進階演奏完全自學，精彩吉他編曲、重點解析，簡譜、六線套譜對照，詳盡樂理知識教學。

六弦百貨店精選4 — 潘尚文 編著　定價360元
Guitar Shop Special Collection 4
精采收錄16首絕佳吉他編曲流行彈唱歌曲－獅子合唱團、盧廣仲、周杰倫、五月天……一次收藏32首獨立樂團歷年最經典歌曲－茄子蛋、逃跑計劃、草東沒有派對、老王樂隊、滅火器、麋先生……

超級星光樂譜集（1）（2）（3） — 潘尚文 編著　定價380元
Super Star No.1.2.3
每冊收錄61首「超級星光大道」對戰歌曲總整理。每首歌曲均標註有吉他六線套譜、簡譜、和弦、歌詞。

I PLAY詩歌－MY SONGBOOK — 麥書文化編輯部 編著　定價360元
Top 100 Greatest Hymns Collection
收錄經典福音聖詩、敬拜讚美傳唱歌曲100首。完整前奏、間奏，好聽的和弦編配，敬拜更增氣氛。內附吉他、鍵盤樂器、烏克麗麗，各調性和弦級數對照表。

節奏吉他完全入門24課 — 顏鴻文 編著　定價400元 附影音教學 QR Code
Complete Learn To Play Rhythm Guitar Manual
詳盡的音樂節奏分析、影音示範，各類型常用音樂風格、吉他伴奏方式解說，活用樂理知識，伴奏更為生動。

電吉他系列

爵士吉他完全入門24課 — 劉旭明 編著　定價400元 附影音教學 QR Code
Complete Learn To Play Jazz Guitar Manual
爵士吉他速成教材，24週養成基本爵士彈奏能力，隨書附影音教學示範。

電吉他完全入門24課 — 劉旭明 編著　定價400元 附影音教學 QR Code
Complete Learn To Play Electric Guitar Manual
電吉他輕鬆入門，教學內容紮實詳盡，掃描書中QR Code即可線上觀看教學示範。

主奏吉他大師 — Peter Fischer 編著　定價360元 CD
Masters of Rock Guitar
書中講解大師必備的吉他演奏技巧，描述不同時期各個頂級大師演奏的風格與特點，列舉大量精彩作品，進行剖析。

節奏吉他大師 — Joachim Vogel 編著　定價360元 CD
Masters of Rhythm Guitar
來自頂尖大師的200多個不同風格的演奏Groove，多種不同吉他的節奏理念和技巧，附CD。

搖滾吉他秘訣 — Peter Fischer 編著　定價360元 CD
Rock Guitar Secrets
書中講解蜘蛛爬行手指熱身練習，搖桿俯衝轟炸、即興創作、各種調式音階、神奇音階、雙手點指等技巧教學。

前衛吉他 — 劉旭明 編著　定價600元 2CD
Advance Philharmonic
從基礎電吉他技巧到各種音樂觀念、型態的應用。最扎實的樂理觀念、最實用的技巧、音階、和弦、節奏、調式訓練，吉他技術完全自學。

現代吉他系統教程Level 1～4 — 劉旭明 編著　每本定價500元 2CD
Modern Guitar Method Level 1~ 4
第一套針對現代音樂的吉他教學系統，完整音樂訓練課程，不必出國就可體驗美國MI 的教學系統。

調琴聖手 — 陳慶民、華育棠 編著　定價400元 附示範音樂 QR Code
Guitar Sound Effects
最完整的吉他效果器調校大全。各類吉他及擴大機特色介紹、各類型效果器完整剖析、單踏板效果器串接實戰運用。內附示範演奏音樂連結，掃描QR Code。

吹管樂器系列

口琴大全－複音初級教本 — 李孝明 編著　定價360元 DVD+MP3
Complete Harmonica Method
複音口琴初級入門標準本，適合21-24孔複音口琴。深入淺出的技術圖示、解說，全新DVD影像教學版，最全面性的口琴自學寶典。

陶笛完全入門24課 — 陳若儀 編著　定價360元 DVD+MP3
Complete Learn To Play Ocarina Manual
輕鬆入門陶笛一學就會！教學簡單易懂，內容紮實詳盡，隨書附影音教學示範，學習樂器完全無壓力快速上手！

豎笛完全入門24課 — 林姿均 編著　定價400元 附影音教學 QR Code
Complete Learn To Play Clarinet Manual
由淺入深、循序漸進地學習豎笛。詳細的圖文解說、影音示範吹奏要點。精選多首耳熟能詳的民謠及流行歌曲。

長笛完全入門24課 — 洪敬婷 編著　定價400元 附影音教學 QR Code
Complete Learn To Play Flute Manual
由淺入深、循序漸進地學習長笛。詳細的圖文解說、影音示範吹奏要點。精選多首耳劇配樂、古典名曲。

運動生活系列

一次就上手的快樂瑜伽 四週課程計畫（全身雕塑版） — HIKARU 編著　林宜薰 譯　定價320元 附DVD
教學影片動作解說淺顯易懂，即使第一次練瑜珈也能持續下去的四週課程計畫！訣竅輕易掌握，了解對身體雕塑有效的姿勢！在家看DVD進行練習，也可掃描書中QRCode立即線上觀看！

室內肌肉訓練 — 森俊憲 編著　林宜薰 譯　定價280元 附DVD
一天5分鐘，在自家就能做到的肌肉訓練！針對無法堅持的人士，也詳細解說維持的秘訣！無論何時何地都能實行，2星期就實際感受體型變化！

少年足球必勝聖經 — 柏太陽神足球俱樂部 主編　林宜薰 譯　定價350元 附DVD
源自柏太陽神足球俱樂部青訓營的成功教學經驗。足球技術動作以清楚圖解進行說明。可透過DVD動作示範影片定格來加以理解，示範影片皆可掃描書中QRCode線上觀看。

編著 / 蟻稚勻

統籌 / 吳怡慧

美術編輯 / 胡乃方、呂欣純

封面設計 / 呂欣純

文字編輯 / 林怡君、陳珈云

譜面輸出 / 林怡君

譜面校對 / 林怡君、林婉婷、明泓儒

鋼琴編曲 / 蟻稚勻

音樂輸出 / 張惠娟

出版發行 / 麥書國際文化事業有限公司

Vision Quest Publishing International Co., Ltd.

地址 / 10647台北市羅斯福路三段325號4F-2

4F-2, No.325,Sec.3, Roosevelt Rd.,

Da'an Dist.,Taipei City 106, Taiwan (R.O.C)

電話 / 886-2-23636166，886-2-23659859

傳真 / 886-2-23627353

郵政劃撥 / 17694713

戶名 / 麥書國際文化事業有限公司

http://www.musicmusic.com.tw

E-mail:vision.quest@msa.hinet.net

中華民國108年12月 初版